名畫饗宴 100

藝術中的花卉

Flowers & Plants in Art

藝術家

從圖像發現美的奧祕

西方評論家將文藝復興之後的近代稱為「書的文化」，從20世紀末葉到21世紀的現代稱作「圖像的文化」。這種對圖像的興趣、迷戀，甚至有時候是膜拜，醞釀了藝術在現代的盛行。

法國美學家勒內・于格（René Huyghe）指出：因為藝術訴諸視覺，而視覺往往渴望一種源源不斷的食糧，於是視覺發現了繪畫的魅力。而藝術博物館連續的名畫展覽，有機會使觀眾一飽眼福、欣賞到藝術傑作。圖像深受歡迎，這反映了人們念念不忘的圖像已風靡世界，而藝術的基本手段就是圖像。在藝術中，圖像表達了藝術家創造一種新視覺的能力，它是一種自由的符號，擴展了世界，超出一般人所能達到的界限。在藝術中，圖像也是一種敲擊，它喚醒每個人的意識，觀者如具備敏銳的觀察力即可進入它，從而欣賞並評判它。當觀者的感覺上升為一種必需的自我感覺時，他就能領會繪畫作品的內涵。

「名畫饗宴100」系列套書，是以藝術主題來表現藝術文化圖像的欣賞讀物。每一冊專攻一項與生活貼近的主題，從這項主題中，精選世界名「畫」為主角，將歷史上同類主題在不同時代、不同畫家的彩筆下呈現不同風格的藝術品，邀約到讀者眼前，使我們能夠多面向地體會到全然不同的藝術趣味與內涵；全書並配合優美筆調與流暢的文字解說，來闡述畫作與畫家的相關背景資料，以及介紹如何賞析每幅畫作的內涵，讓作品直接扣動您的心弦並與您對話。

「名畫饗宴100」系列套書的出版，也是為了拉近生活與美學的距離，每冊介紹一百幅精彩的世界藝術作品。讓您親炙名畫，並透過古今藝術大師對同一主題的描繪與表達，看看生活現實世界，從圖像發現美的奧祕，進一步瞭解人類的藝術文

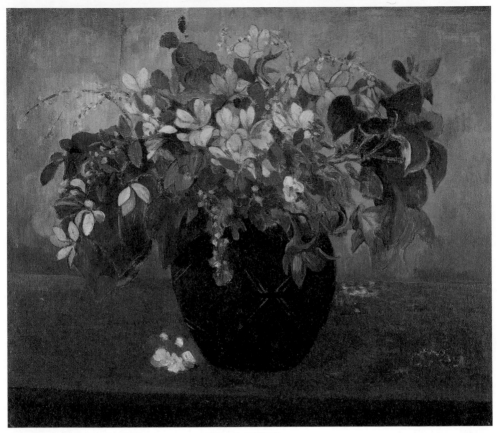

高更　瓶花　1896年　油彩畫布　63×73cm　倫敦國立美術館藏

化。期盼以這種生動方式推介給您的藝術名作，能使您在輕鬆又自然的閱讀與欣賞之中，展開您走進藝術的一道光彩喜悅之門。這套書適合各階層人士閱讀欣賞與蒐存。

　　《藝術中的花卉》精選世界各國藝術家以花卉為主題而創作的世界名畫圖像一百幅，從西元前的義大利阿里安娜莊壁畫〈花神〉到2000年哥倫比亞畫家波特羅的〈花〉，透過名畫中爭奇鬥豔的各種花卉，兩千餘年來畫家手法和時代趣味的演變，我們都可以透過對這一百幅名畫圖像的閱讀，來充分體會。同時，從這多采多姿的花卉名畫，我們可以觀察許多奇花異卉的栩栩生態，並欣賞出自名家巨匠筆下的藝術之美。

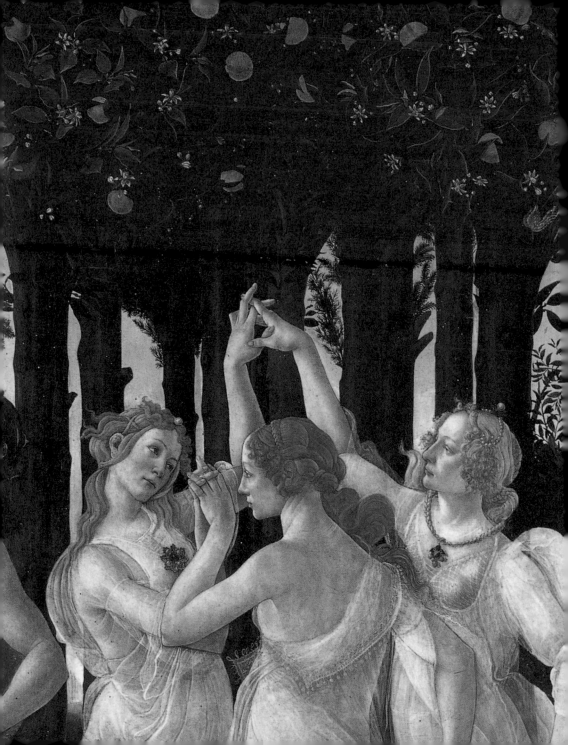

藝術中的花卉
名畫饗宴100
Flowers & Plants in Art

目次

PLATE I

阿里安娜莊壁畫（Villa Arianna Fresco）
花神

89 BCE-79 CE
38×32cm
拿坡里考古學美術館

位於那不勒斯灣畔的斯塔別（Stabiae），曾是羅馬帝國時期最富庶的地區之一，羅馬的有閒階級在這裡建造了許多避暑山莊，取名為阿里安娜（Arianna）、牧羊人（del Pastore）、聖馬可（San Marco）等，讓權貴人士和騷人墨客齊聚一處，一面享受涼風美景，一面談論公事或琴棋書畫。不料後來隨著維蘇威火山的爆發，這一切也和龐貝城一起化為灰燼，直至今日都還沒能完全重見天日。

〈花神〉是在僅有部分出土的阿里安娜莊所發現的四件壁畫之一，畫中女神頭戴金冠、手持花籃，正在將春天的花朵摘進籃裡。其他三件壁畫則分別描繪了月神黛安娜、斯巴達皇后麗達和美狄亞，皆是希臘神話中的人物，她們對女性的感情掙扎與人生經歷的指涉，暗示著這些壁畫所在的房間，很可能就是阿里安娜莊女主人的閨房。

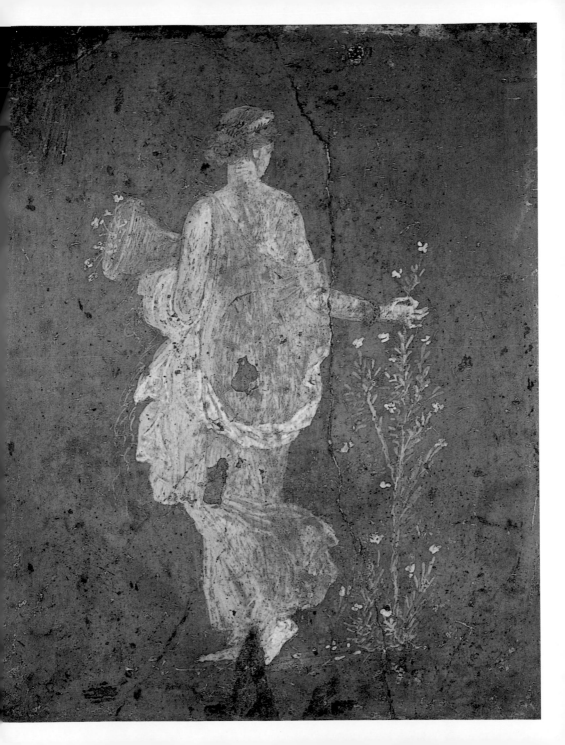

PLATE 2

迪奧斯科里斯（Pedanius Dioscorides, c. 40-90 AD）
銀蓮花

512年
手抄本插畫
36.7×30cm
維也納奧地利國家圖書館

希臘藥理學家迪奧斯科里斯在西元 1 世紀間寫成的《藥物論》，是中世紀以前最重要的西方藥典之一，歷來曾有不少插圖抄本，最富盛名的就是 6 世紀時獻給拜占庭帝國公主安妮西雅・茉莉安娜（Anicia Juliana）的維也納手抄本。

這個蒐羅了超過四百張插圖的版本，以仿實的手法細細描繪古籍所載的各種動、植物，如這張〈銀蓮花〉所示，其花瓣、莖葉和根部都被平面鋪展開來，如同標本一樣，插圖旁邊還附有詳細解說，其用意在於讓後學之人能清楚辨識植物的樣貌。

這本書中除了少數具抽象意味的圖片外，絕大多數都是如此類的整頁插圖。此外，開卷部分也包含了迪奧斯科里斯、原插圖者和茉莉安娜的畫像，以及歷來著名的藥理學家群像。

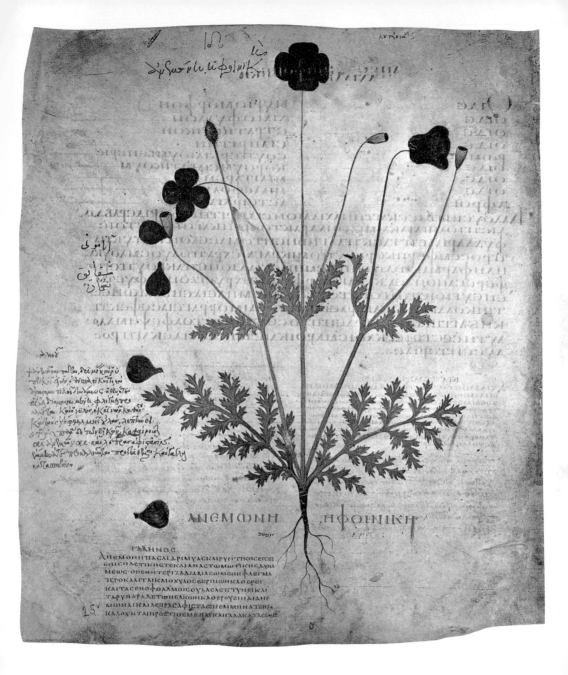

PLATE 3-1

李迪（中國南宋畫家）

白芙蓉圖　1197年　絹本著色　26.5×25.7cm　東京國立博物館

　　芙蓉寓意榮華富貴，所以經常成為中國古代畫家作畫的題材。而李迪的這兩幅芙蓉畫，又為南宋花鳥畫的經典畫作之一。

　　芙蓉又稱木芙蓉，最初開花時呈白色，至午後漸漸轉為紅色，愈靠近傍晚則顏色愈濃，所以亦稱醉芙蓉。李迪在這兩幅畫中不僅以較厚的色彩畫出飽滿的花瓣，仔細描繪了葉脈紋理和陰影變化，也藉由暈染表現了芙蓉白裡透紅

李迪

紅芙蓉圖　1197年　絹本著色　25.5×26cm　東京國立博物館

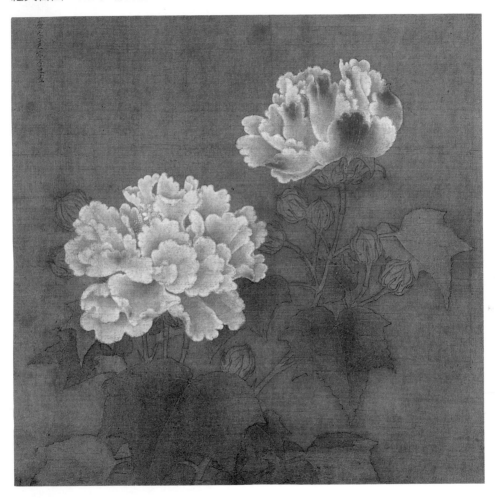

的微妙層次，寫實而富意趣，細膩而不厚重，使畫中芙蓉顯得搖曳生姿、嬌豔欲滴。

李迪生於河南河陽，曾於南宋孝宗、光宗、寧宗三朝時期奉職畫院，擅畫花鳥、竹石、走獸，筆工精細，長於寫生，亦作山水小景，為南宋著名畫家。存世作品有〈雪樹寒禽〉、〈風雨歸牧〉等。

PLATE 4

波蒂切利（Sandro Botticelli, 1445-1510）
春

約1482年
蛋彩木板
203×315cm
翡冷翠烏菲茲美術館

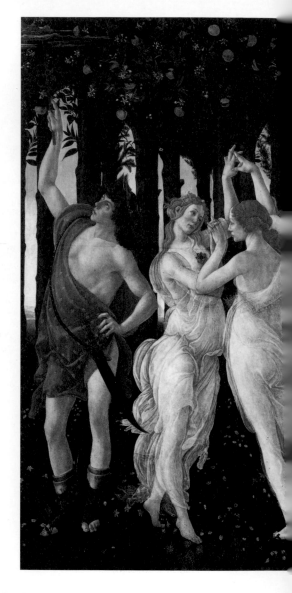

　　在一片結實纍纍的果樹下，以愛和美之女神維納斯為中心的春天正要展開。頭戴花冠的花神芙蘿拉在她身旁灑花，宣告著春季正式來臨，一旁是嘴裡啣花的克洛莉絲和追逐著她的西風之神，在希臘神話中，克洛莉絲正是在和西風之神結合後，才正式成為花神的，她在羅馬神話中就叫做芙蘿拉。維納斯的右手邊，象徵貞潔、美與愛的三美神正圍圈跳舞，渾然不知頑皮的邱比特正舉起弓箭向著她們。畫面最左邊的是使者墨丘利，他眼望著天，手持雙蛇杖，彷彿正在驅散冬霧，以迎接春的來臨。

　　波蒂切利是文藝復興早期的翡冷翠偉大畫家，才氣縱橫，獲得翡冷翠實際統治者羅倫佐·梅迪奇的賞識與禮遇，一生完成了許多驚人的創作。

　　和許多義大利文藝復興時期的畫作一樣，波蒂切利在〈春〉裡也運用了神話典故表達象徵意義。結實纍纍的果實、過渡為花神的克洛莉絲、三美神和邱比特，歸結到以維納斯為代表的美與愛上，構成了婚姻、性愛與生育的主題。維納斯和三美神都是婚姻制度的擁護者，沒有婚姻，便沒有性和生育。畫中克洛莉絲和西風之神的頭上沒有果實，直到芙蘿拉頭上才

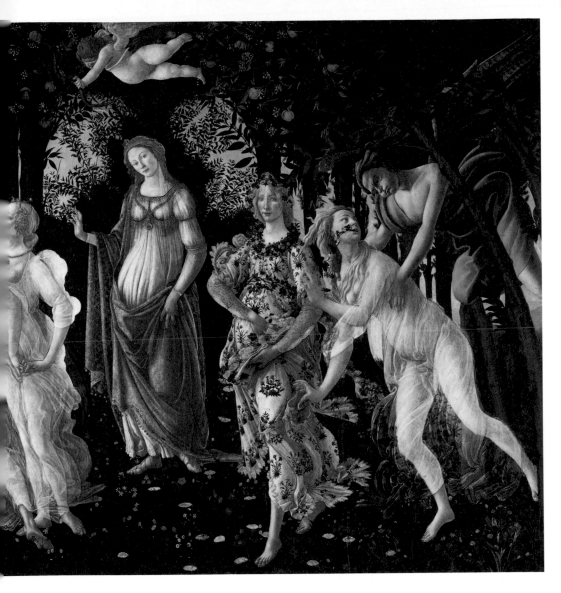

出現，彷彿便應和了此點。

　　這張畫是波蒂切利應梅迪奇家族的委託所做，據說後來掛在家族中一對新人的房裡。這張畫還有一個值得注意的地方：它的尺寸驚人，從這裡便可以看出梅迪奇家族在當時的權勢與財力。

PLATE 5

梅姆林
Hans Memling, c. 1430-1494

罐中的花

約1485年
油彩木板
29.2×22.5cm
馬德里提森-波納米薩博物館

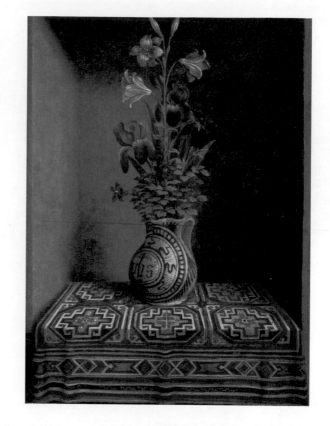

　　這張梅姆林生涯成熟時期的畫作,也是西洋美術史上最早的靜物畫之一,但它並不是一張現代意義上的靜物畫,而可能是一張三聯畫或雙聯畫的左幅。和同時期的油畫一樣,在這類畫作中,物件多半具有宗教象徵含義,以這張畫來說,馬加利卡(Majolica)陶罐上印著的是耶穌的拼字,陶罐裡的花則指涉著聖母瑪利亞,其中百合象徵著她的純潔,鳶尾花象徵她身為天國之母和耶穌受難中「痛苦的母親」(mater dolorosa)的形象,苧環則用來表示聖靈。

　　此畫的右方原繪有一個祈禱中的年輕男子像,從其所在的走廊方向判斷,他的右方應該還有做為右幅或中幅的一張畫,做為走廊的延伸,並繪有聖母和聖子像;若它是中幅,那麼右幅則還應繪有一位女性施主像。

　　梅姆林出生於德國,後來成為法蘭德斯公民,由於畫風優雅祥和,在富貴人家和教會機構中很受歡迎。他的作品即包括不少和此畫主題相近的畫作。

PLATE 6

波蒂切利 （Sandro Botticelli, 1445-1510）

維納斯的誕生　1485年　蛋彩畫布　172.5×278.5cm　翡冷翠烏菲茲美術館

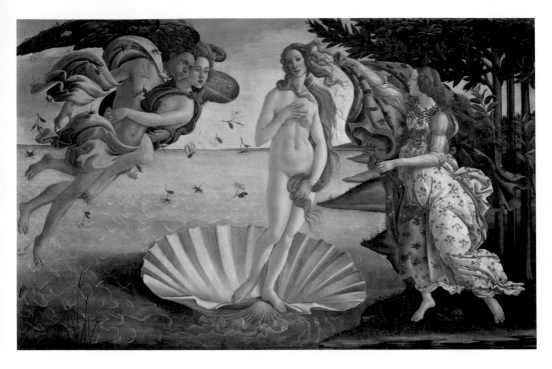

　　如果到義大利的翡冷翠旅遊，很少人會錯過參觀烏菲茲美術館的行程，這座美術館正是義大利文藝復興美術的寶庫；該館中最富盛名的兩幅傑作，就是波蒂切利的〈春〉及〈維納斯的誕生〉。這兩幅名畫原來祕藏於翡冷翠近郊梅迪奇家族的別墅裡，直到1815年後才移往烏菲茲美術館，公開展覽，讓民眾參觀和欣賞。

　　〈維納斯的誕生〉一作，是描繪愛與美的女神維納斯誕生於海上的情景。裸身的維納斯站立在巨型貝殼當中，金髮被吹拂而向後飛揚，她以長髮遮住私處，展現出初生嬰兒般姣好的面容及純真；西風之神塞佛羅斯抱著花神芙蘿拉，以香風、花朵吹送她上岸，掌管時間的季節女神霍拉則身穿矢車菊圖案的衣服，手拿著菊花圖案的披風在海邊迎接維納斯。波蒂切利此畫描繪並闡釋維納斯邁入人間的那一刻，並賦予她象徵人世間虛偽與道德的「修飾」與「遮蓋」。

PLATE 7

丟勒 （Albrecht Dürer, 1471-1528）
一片草地

1503年
水粉畫紙
41×31.5cm
維也納阿爾貝蒂納版畫素描收藏館

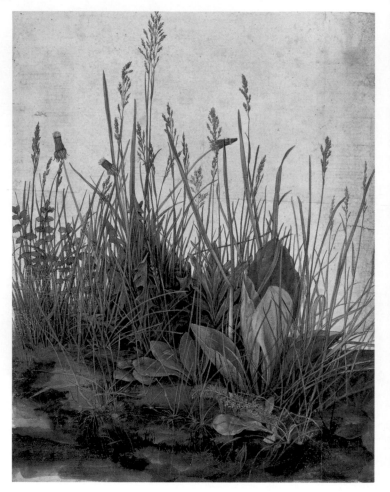

丟勒這幅畫的取景十分單純，就是我們日常生活中隨處可見的野花小草，他畫出了交疊細緻的葉片、繁茂的花絮，以及露出地表的根莖等，親切地反映出自然界中生生不息、平凡即真的道理。但在 16 世紀，這種就地取材及精密描繪手法，極可能算是一種創舉。除此，丟勒的一生完成過許多場景雄偉、人物眾多、構圖繁複的畫作；也畫了不少自畫像。同時，他描繪自然生態的小品，像是〈幼兔〉、〈鴿之翅〉等，更留給後人深刻的印象。

丟勒是中世紀文藝復興時期最偉大的德國畫家。擅長於銅版畫、木刻版畫、油畫等。他早期受到義大利美術的影響，曾數度訪問威尼斯，吸收有關藝術方面的知識，並傳回德國。他運用交錯、躍動的線條來刻畫作品，並以寫實方式將畫作描繪得精緻動人。現今在德國紐倫堡有一座丟勒故居，可供民眾參觀。

PLATE 8

椿花陶皿

日本江戶時代
鍋島燒
東京三得利美術館

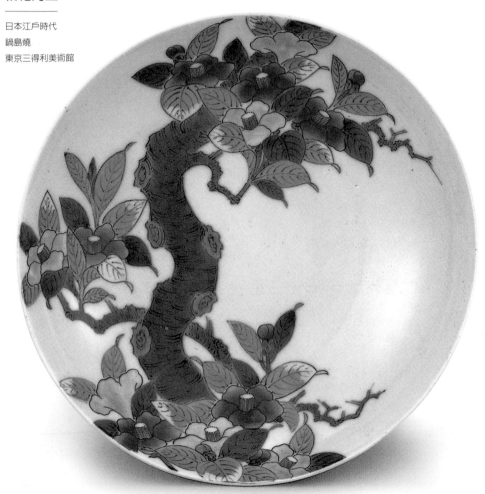

日本江戶時代的鍋島燒為專為貴族與朝廷製作的瓷器，形制與彩繪均十分精巧。此件椿花陶皿在瓷盤上繪出盛開的香椿花，深藍色的壯碩樹幹和綠黃相依的樹葉，襯托著椿花深淺不一的紅色，在純白盤面上顯得分外生動耀眼。

莊子的《逍遙遊》有言：「上古有大椿者，以八千歲為春，八千歲為秋。」椿樹除了於春天抽出的嫩芽為可食用的香椿外，大椿本身即為長壽的代稱，而椿花自古亦為幸福的象徵，此件瓷盤的吉祥寓意，不言而喻。

PLATE 9

老楊‧布魯格爾
Jan Brueghel the Elder,
1568-1625

瓶花
———

1610年
油彩木板
64×59cm
柏林國立美術館繪畫館

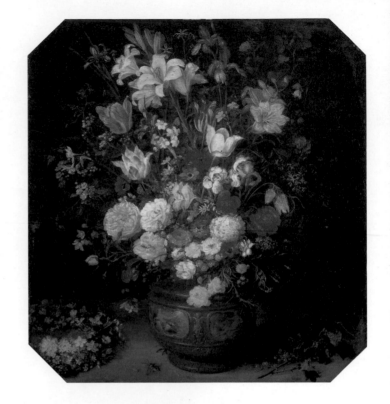

老楊‧布魯格爾為尼德蘭文藝復興時期最重要的畫家之一老彼得‧布魯格爾（Pieter Brueghel the Elder）的兒子，他的哥哥小彼得‧布魯格爾（Pieter Brueghel the Younger）、兒子小楊‧布魯格爾（Jan Brueghel the Younger）也都是畫家，可說為繪畫世家。其中，老彼得擅長描繪農民生活與節慶、娛樂遊戲等題材；小彼得常畫地獄景象；老楊‧布魯格爾則以纖細筆法畫花卉而聞名於世。

17世紀時，以瓶花為題材的油畫，在荷蘭及法蘭德斯相當盛行，花卉畫受到許多仕女名門的鍾愛。據說那是因為，有些稀有品種的花卉不能長期盛開以供欣賞，於是想到如能將之描繪下來就可長期觀賞了。此風一起，立即群起仿效，花卉畫也就推波助瀾更流行了。

此圖為老楊‧布魯格爾所作，浮雕式精緻花瓶中插滿盛開的各色花朵，有百合、鬱金香、鳶尾、吊鐘花、菊科、牡丹等等，桌面上還散落著花環及帶果枝葉，這種滿景式構圖，背景襯以暗色，烘托出前景雍容繁茂的每一朵花的姿容，正是當時流行的畫花手法。

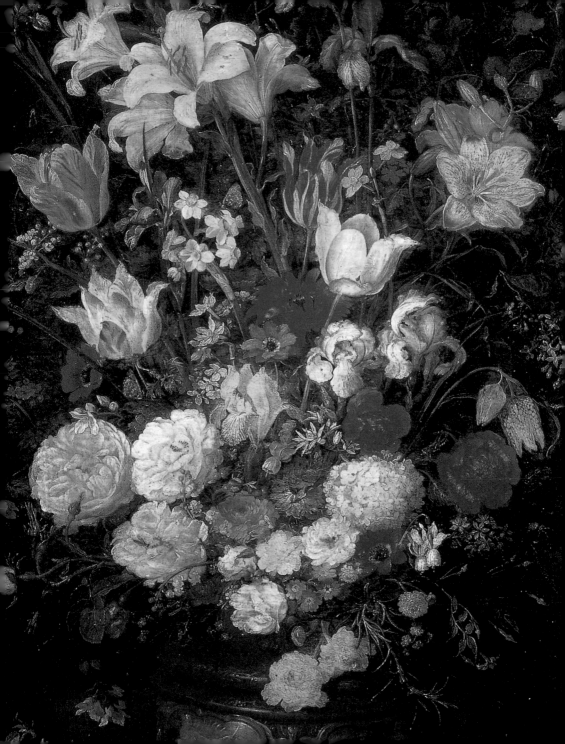

PLATE 10

波士哈特（Ambrosius Bosschaert, 1573-1621）
瓶花
———

1620年
油彩木板
64×46cm
海牙莫里斯宮皇家美術館

　　植物圖鑑在 16 和 17 世紀荷蘭與法蘭德斯等地的陸續出版，不僅使珍稀花卉得以入畫，也讓花卉的每一細節都得以被巨細靡遺地描繪出來。和布魯格爾一樣，波士哈特也是描繪百花齊放的能手，從這幅畫就可以看出他細膩刻畫花卉的功力。他將瓶花放在一片觀景窗前，在各具姿態的含苞和盛開的花朵上，還畫出露珠、昆蟲和被蟲咬過破了洞的葉子，以增加生動感。花瓶外則擺了貝殼和一朵落下的花，這也是他流傳至今的約五十張畫中經常可見的手法。由於稀有，這些奇珍異卉也是富貴和地位的象徵。

　　波士哈特出生於法蘭德斯的安特衛普，但 1585 年西班牙軍隊入侵後，他隨家裡遷居米朵堡（Middleburg），此後即定居該地。和布魯格爾一家一樣，波士哈特的三個兒子和小舅子也是花卉畫家。

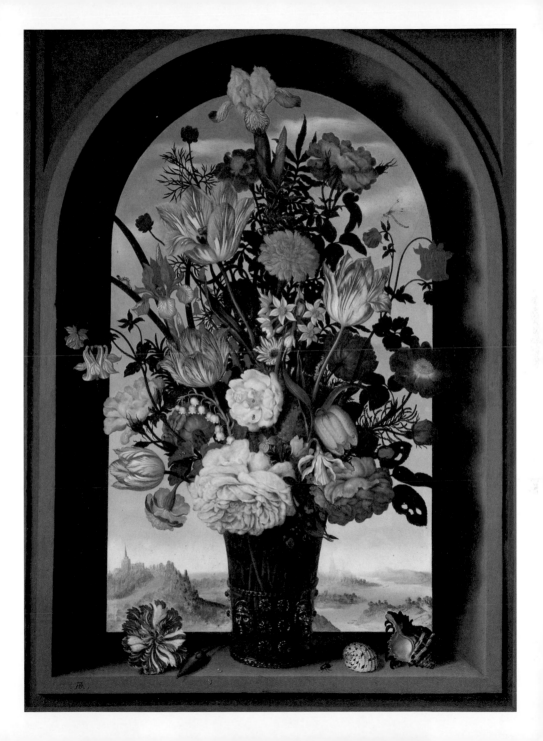

PLATE II

小楊・布魯格爾 (Jan Brueghel the Younger, 1601-1678)
被繁花果菜環繞的聖母子

1630
油彩木板
103×73cm
安特衛普皇家美術館

　　美術史上的楊・布魯格爾有兩位，一是父親，一是兒子，此張畫為身為兒子的楊・布魯格爾所作。小楊・布魯格爾的作畫風格與父親相去不遠，都是以細密筆法描繪花鳥蟲獸與經寓言場景著稱。這張畫中圍繞著聖母與聖子的一片蔬果成串的豐饒景象，最能夠將此點表

露無遺。每一種三兩成串的蔬果、每一隻穿梭其間的小動物，不但經過細膩描繪，且種類繁多，單是藏身在畫面右方果叢中的小鳥少說就有五種，繁複可見一斑。寫實描繪的功力，也使小楊・布魯格爾成為魯本斯（Rubens）等同時期畫家喜歡合作的風景繪手。

PLATE 12

林布蘭特〈Harmensz van Rijn Rembrandt, 1606-1669〉
花神芙蘿拉

1634年
油彩畫布
124.7×100.4cm
聖彼得堡冬宮美術館

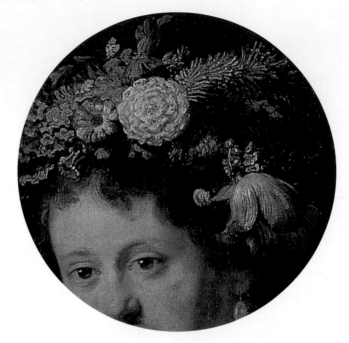

　　林布蘭特是 17 世紀荷蘭繪畫黃金時代最具象徵性的藝術大師。終其一生，留下約六百幅油畫、三百幅版畫、兩千張素描作品，堪稱是一位創作生涯非常辛勤的藝術家。他的繪畫裡表現出一種獨特的理想光，使我們欣賞他的作品時，特別容易受到那種氛圍的感動，因而林布蘭特有光影魔術師及繪畫明暗之祖的美譽。從他最具代表性的名作〈夜巡〉裡就可以感受得到。

　　林布蘭特一生起伏波動，1625-1631年期間，是他學習及尋找自我風格的年代；1632-1642年間，新婚得意，充滿自信，是他一生事業最輝煌的階段；之後妻子過世，他深受打擊，在藝術創作上也與社會迎合庸俗趣味的風氣格格不入，因而為貧所困，晚年不堪的際遇更讓他深感世態炎涼，終至在孤獨貧困中離世。但他死後卻聲譽日隆，受人尊崇，遺作被視為珍寶。像這種藝術家的悲劇，似乎在美術史中屢見不鮮。

　　花神，取材自羅馬神話故事。這幅林布蘭特的〈花神芙蘿拉〉，今藏於俄羅斯的冬宮，畫中頭上綴滿花朵的芙蘿拉，神態典雅、手持花棒，正是畫家以年輕妻子為模特兒所作的創作。

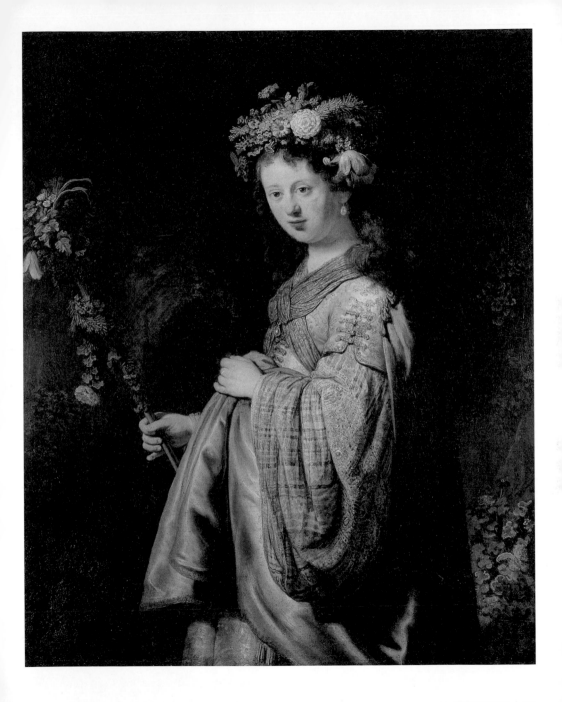

PLATE 13

蒙諾葉（Jean-Baptiste Monnoyer, 1634-1699）
花與金盤

約法國路易時代　油彩畫布
113×125cm　法國南希美術館

　　17 世紀，是荷蘭及法國發展花卉畫的主要時期。對這項描繪的主題，在法國流行得比荷蘭稍晚，其中以設計凡爾賽宮的裝飾畫家蒙諾葉，算是真正奠定法國花卉畫風格的一員功臣。

　　在花卉畫的早期歷史中，蒙諾葉將荷蘭花卉畫的傳統，重新改置於法國的藝術脈絡上，為凡爾賽宮增添了更能凸顯巴洛克風格的豪華氣派。

　　〈花與金盤〉一作，氣勢恢弘、雍容華貴，恰如其分地呈現了凡爾賽宮需要彰顯的特色。此畫有著強烈的自主形象、花果的形態為「靜」中帶「動」，具有絲綢的質感，透過明暗的對比而更具立體感。整幅畫面造形統一、層次豐富而和諧，細微處也照顧得很周到，縱然構圖上採取對稱的基本形式，但毫不呆笨、累贅，卻使得畫面充滿了豐富的多樣性。這是以單一焦點作交錯配置的古典式設計手法，畫家採用金黃色、藍色為互補，透露出時代新意與畫的創意。

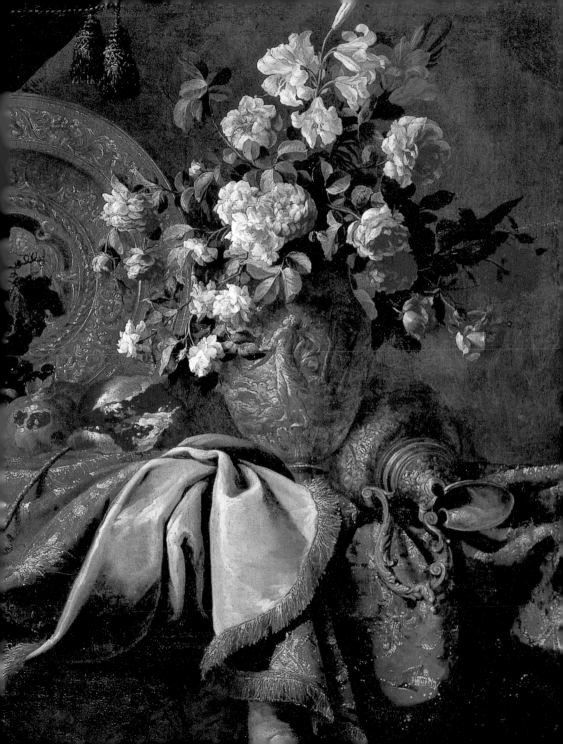

PLATE 14

露絲克
Rachel Ruysch, 1664-1750

瓶花
———
約1685年

油彩畫布

57×43.5cm

倫敦國家藝廊

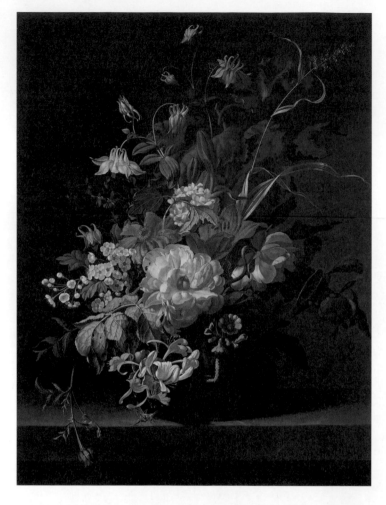

　　出生於海牙、成長於阿姆斯特丹的露絲克，是17世紀屈指可數的女性畫家之一。囿於環境所限，當時的女性畫家能成名的極少，遑論在風格與題材上能有自成一格的表現。

　　露絲克習畫有其家學淵源，由於父親是植物學家，她自小就隨著父親認識了許多罕見的花草，後來投入荷蘭知名靜物畫家阿爾斯特（Willem van Aelst）門下習畫，數年之後，也自然成為一位花卉靜物畫家。

　　〈瓶花〉是她早期的作品，畫面富麗，筆觸流暢，但其用色與構圖都仍未脫阿爾斯特的影響。

PLATE 15

賀杜德

Pierre-Joseph Redouté, 1759-1840

孤挺花

———

1794年

水彩

巴黎自然史博物館

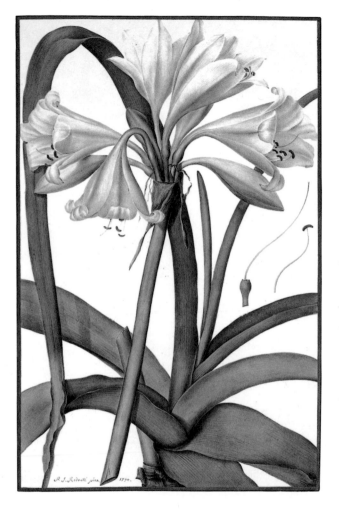

攝影技術尚未發達之前，要記錄事物的真實形態及顏色，依靠美術的繪圖方式，應是那時代最重要的一種表現手段了。而在植物美學悠久的歷史過程裡，16 至 19 世紀的西方代表畫家當中，要以賀杜德所繪的植物圖譜，名聲最為響亮，受到眾人的激賞。

一輩子生活在華麗花叢中的賀杜德，出生於繪畫世家，他不僅是一位描繪植物圖像的卓越高手，也贏得了「畫花的拉斐爾」之美名。他的花卉藝術，受到當時皇宮貴族們普遍的青睞，一生創作過許多花卉圖譜，像是〈百合〉、〈玫瑰〉、〈鬱金香〉、〈多肉植物〉等作品。

至今其圖譜集，歷經百年考驗，仍深受世人鍾愛，流傳至今的畫集、手稿亦被高價收購。

這幅孤挺花，有賀杜德一貫作畫風格，規整而生動。孤挺花在台灣目前也是流行花卉，而且近年品種研發更多，包括顏色、斑點、花瓣、花型不斷改良，分布更廣。

PLATE 16

貝爾瓊
Antoine Berjon, 1754-1843

提籃裡的百合與
玫瑰花束

1814年
油彩畫布
66×50cm
巴黎羅浮宮

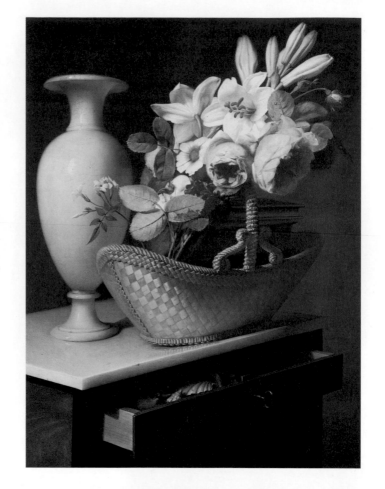

　　貝爾瓊是浪漫主義的法國畫家，並擔任過教師及圖案設計師的工作。因他一直都待在里昂，所以與當時正在巴黎嶄露頭角的花卉藝術家賀杜德相較，貝爾瓊的知名度自然偏低。

　　此畫的構圖頗為特殊，一隻高腳素色花瓶與裝滿書籍、花束的竹籃，並置在一張特意打開抽屜的桌櫃上面。畫中光影柔和、情調優雅，

畫家並將畫裡每一樣陪襯花卉的物件質感，都表達得完美而精緻；像是光滑飽滿的瓷瓶、編織完美的竹籃、抽屜中貝殼的堅硬、鑰匙金屬質地的堅實，以及桌面大理石材質的逼真；仔細看，唯獨天然的玫瑰花束與百合花反而有點虛假的不實之感，宛如描繪出世間許多事情「假作真時真亦假」的難測，耐人尋味。

PLATE 17

賀杜德
Pierre-Joseph Redouté, 1759-1840

《玫瑰圖譜》攀緣薔薇

1828年
水彩畫紙
32×24.5cm

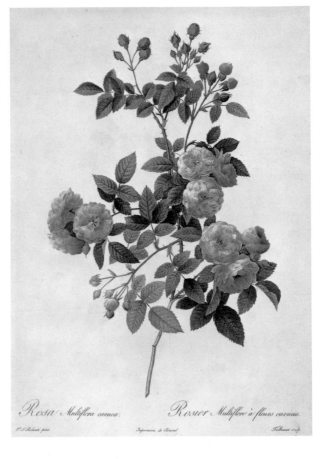

歐洲中世紀許多羅曼史的傳奇裡，愛情故事的發生，背景大都喜歡選在花園裡。花卉成了傳遞男女情感的使者，許多不同的花卉也發展出特殊的花語，像是贈送紅玫瑰，代表著愛情的追求，白玫瑰有高潔的含意，百合花則代表著忠誠與浪漫等等。

賀杜德，被公認為18世紀末到19世紀初，在植物學美術史上最傑出的「玫瑰」紀錄者。

他創作的《玫瑰圖譜》，也被後世讚譽為「玫瑰中的聖經」。這幅《玫瑰圖譜》攀緣薔薇被描繪得姿態優雅而鮮活，雖是一節花枝，但構圖飽滿、花朵及葉片散置的位置似也經過精心安排；三組盛開的花朵及三組含苞待放的花蕾，都各自呈現一小組三角構圖，使畫面的視覺上產生穩定感，枝條則硬挺中又帶著柔軟，在在透顯出薔薇的特質。

PLATE 18

罕特（William Henry Hunt, 1790-1864）

鳥巢、蘋果花及櫻草花　1845-50年　水彩畫紙　22.6×30.1cm　伯明罕美術館

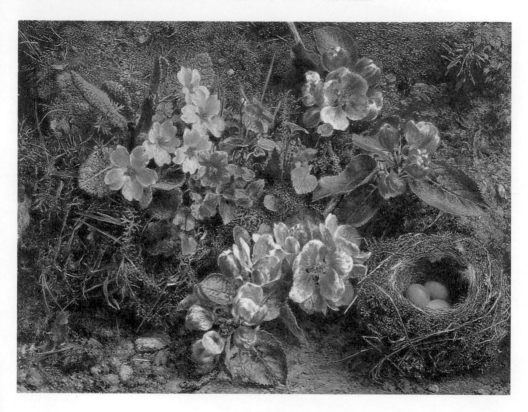

　　被 19 世紀英國評論家約翰‧羅斯金（John Ruskin）譽為「歷來最好的靜物畫家」的罕特，為英國最富盛名的水彩畫家之一，對拉斐爾前派影響甚深。曾師從水彩畫家約翰‧瓦立（John Varley）的罕特十分多產，既畫人、畫街景，也畫動物、畫花卉，無論是何種題材，均以精確翔實的描繪著稱。而由於對鳥巢的描繪特別精微，世人又稱他是「鳥巢罕特」。

　　這幅畫是罕特眾多鳥巢畫之一，除了乍見之下最顯眼的花叢外，底下的蔓草黃土與交雜枝葉的鳥巢，最能表現出罕特對細節的細膩掌握，如此畫般題材簡單而技巧繁複的畫面，也正是罕特作品的特點。

PLATE 19

德拉克洛瓦 （Eugène Delacroix, 1798-1863）

庭院中傾倒的花藍　1848-49年　油彩畫布　107.3×142cm　紐約大都會美術館

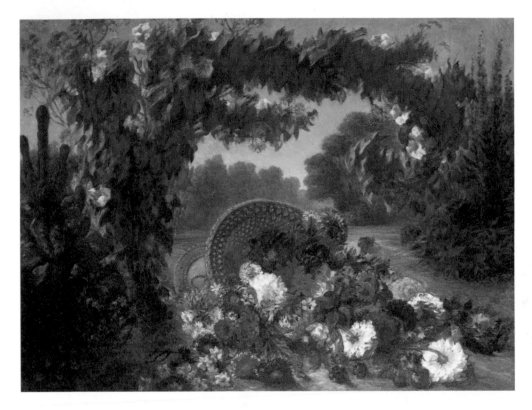

德拉克洛瓦為法國19世紀才華洋溢的大畫家，也是集浪漫派大成的一位藝術家，同時，他還是一位出眾的詩人。他具有活力與堅強的個性，敢與當時學院派古典主義針鋒相對，被讚為「浪漫派的獅子」。

德拉克洛瓦一生創作的巨作頗多，像是有名的〈西奧大屠殺〉、〈薩荷達那拔爾之死〉等等，但他也能畫出熱情燃燒般的花卉畫，正如同詩人波特萊爾所形容的，德拉克洛瓦像用醉了一般的筆來描繪豐富的想像力與情感。

從這幅畫裡，就可看到浪漫主義的巨匠德拉克洛瓦即便描繪花卉，也能充滿了動感及磅礡的豪氣，1849年此畫在沙龍一經展出，就令人驚嘆不已。圖中，花葉圍繞的拱門下，傾倒地面的花朵看似零亂，其實色彩的分配是經過刻意營造的，極具調和、統一感。

PLATE 20

范赫桑
Jan Van Huysum, 1682-1749

陶壺插花
————
年代未詳
油彩畫布
80.5×62cm
阿姆斯特丹歷史博物館

　　范赫桑是荷蘭畫家，但也是晉身於18世紀洛可可文化鼎盛期、法國最受歡迎的一位靜物畫畫家。他的花卉靜物作品創作，以呈現出逼真、近於原物的真實感而著名，更喜以不對稱形式構圖，形成了他個人的風格。

　　此畫色彩十分明朗，搭配得宜中顯示了熱鬧的所處氛圍空間，加上花的種類繁多、層次分明，予人一種愉悅、開朗之感。畫中挺拔的金線蓮枝條則帶出了線條感，呈現出不同花卉具

有不同地風情。雕飾的陶壺和大理石的桌面，也透露了那個時代的風尚。花朵盛放，幾乎達到了熟透的地步，但卻依然新鮮沒有萎態，整體流露出典型的貴族風尚。

　　如仔細觀察細微處，還可發現畫家畫了蒼蠅、蜜蜂及螞蟻，雖然比例小到幾乎看不見，但欲將這香味四溢、真實鮮活的情境，借它物顯示的心意不言而喻。

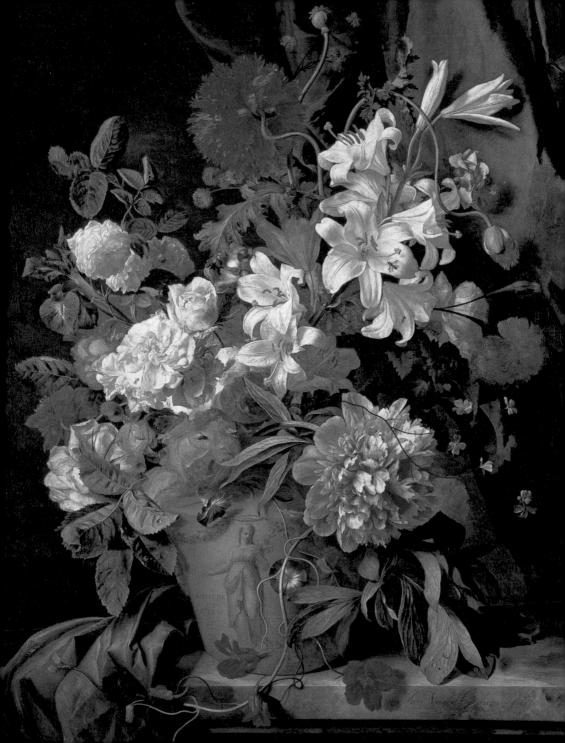

PLATE 21

德拉克洛瓦 (Eugène Delacroix, 1798-1863)
青花瓶的花

1849年
油彩畫布
135×102cm
蒙特巴安格爾美術館

　　這幅德拉克洛瓦所畫的室內靜物瓶花，顯現出異常的隆重與華麗，讓我們深深感受到在他的骨子裡，連嬌柔的花卉也能畫出如此非凡的氣勢來。有句老話說「文如其人」，其實，畫家作畫也能透露出真性情來，如改成「畫如其人」，相信也很恰當。欣賞偉大藝術家的創作，從中就能領悟到這層道理。

　　這幅直立構圖的〈青花瓶的花〉，以厚重布幔、雕琢華麗的壁桌，以及一角畫框來陪襯盛放的花朵，氣勢奪人。

　　全畫背景採低彩度色調，將亮點集中於畫面正中央數朵花上，向上延伸，可聯繫到中央門板的淺色調，以及聯繫到花瓶右側一朵粉色花朵的後方，於是，空氣在這幅密實的構圖裡，產生了通透流動的空間感。

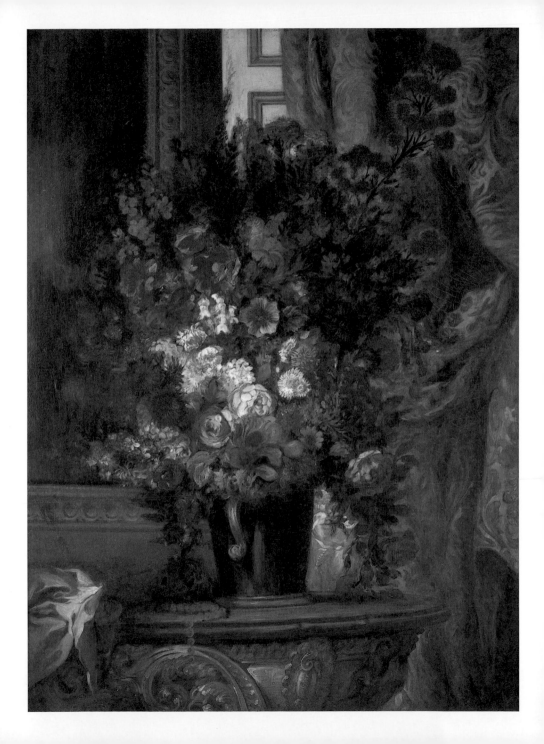

PLATE 22

歌川廣重（1797-1858）
堀切的花菖蒲

1857年
浮世繪
36.6×25cm
日本浮世繪博物館

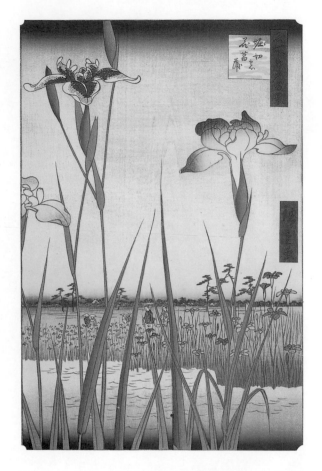

　　這張畫是日本浮世繪大師歌川廣重「名所江戶百景」的其中一幅。歌川廣重原名安藤德太郎，出生於江戶的一個消防員家庭，十五歲拜入歌川豐廣門下，次年即改名為歌川廣重，二十六歲正式放棄家業，成為一位浮世繪師。歌川以美人畫起家，但以風景畫奠定其聲名，代表作有「東海道五十三次」、「富士三十六景」等，「名所江戶百景」則是他晚年的重要作品，除了封面之外，共繪有一百一十八幅江戶名景。

　　在「名所江戶百景」中，歌川以遠近交替的視角描繪了江戶各地的街景和自然風光，〈堀切的花菖蒲〉又為近景中的特殊一例，歌川在這裡不僅將距離拉得很近，還採取了一種較低的、彷彿從菖蒲之間看出去的平視角度，為尋常的溪邊景色，帶來了令人耳目一新的構圖。

PLATE 23

庫爾貝
Gustave Courbet, 1819-1877

盆花
————

1862年
油彩畫布
100.3×73cm
美國加州蓋堤美術館

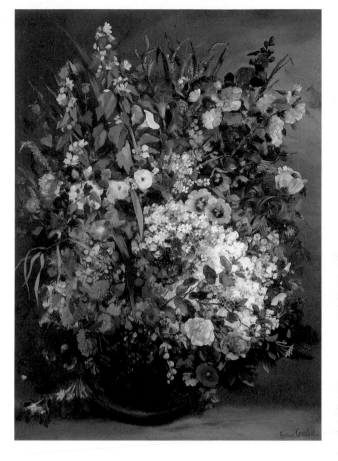

　　一輩子堅持繪畫走寫實主義道路的法國19世紀藝術家——庫爾貝，一生精力充沛，畫過上千張作品。他主張畫家要面對生活，忠實於客觀對象的表現；他在繪畫及在美學上的想法，對19世紀後期西方藝術文化的發展具有重要的影響，同時也促進了當時「貴族藝術」邁向「平民藝術」的發展。

　　這幅花色繁多、旺盛飽滿的〈盆花〉，整個畫面幾乎都被花朵佔滿，僅露出少許盆底及背景空間，似乎畫家意圖讓觀者必須留意於花朵的種類及花色的變化。

　　其實，將這麼多不同種類、色彩的花朵安排在有限的空間裡，還能讓畫面產生旋律與節奏感，是很不容易的；如果沒有相當功力，處理這樣繁瑣的構圖，大概就會流於俗膩與濃厚的裝飾意味了。

PLATE 24

莫里斯
William Morris. 1834-1896

雛菊
———
1862年註冊
壁紙
66×49cm

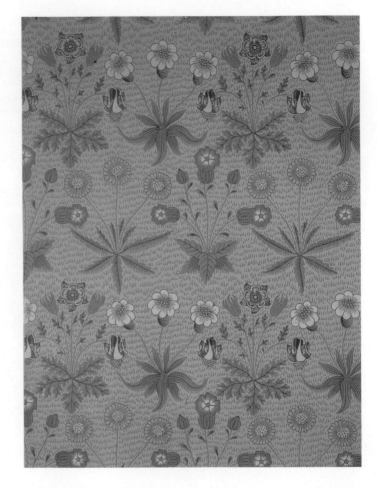

莫里斯是19世紀英國美術工藝運動的重要推手，一生從事壁紙、織品、磁磚、玻璃畫等室內裝飾與圖樣的設計，並透過和友人共同成立的商會所開發的手工製品，推行從生活出發、反工業生產的設計觀，同時四處演講和著述，闡述其強調生活、勞動與審美合一的社會主義理念。由於影響深遠，莫里斯也被視為現代設計先驅。

〈雛菊〉為莫里斯1861年成立商會的隔年所設計，這時期莫里斯的設計仍較具象而簡單，花朵和草葉都如在圖鑑中一般呈平面展開狀，色彩也溫和而易於親近；至後期，莫里斯的圖案設計就變得較為抽象而複雜了。

PLATE 25

庫爾貝 (Gustave Courbet, 1819-1877)

在樹籬、花旁的女子　1863年　油彩畫布　109.8×135.2cm　美國俄亥俄托利多美術館

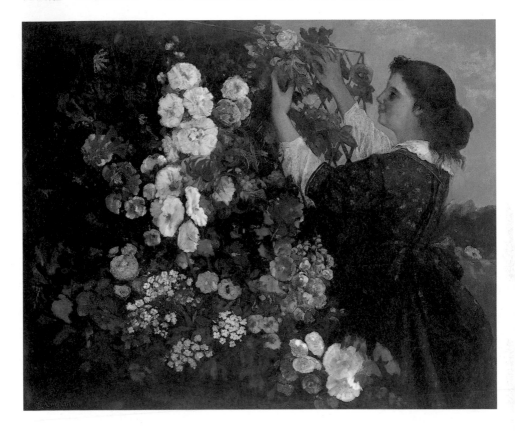

　　庫爾貝的花卉畫主要繪於 1862 至 1863 年，此期間他住在法國南部富裕友人的別墅裡，就地取材，常描繪庭園裡的花草，也就不足為奇了。

　　即使庫爾貝身為寫實主義的一員戰將，在這段時期所繪的作品，也仍遵循著荷蘭花卉畫的傳統，不過此作品表現了不一樣的興味。他將花卉與女郎結合，女郎伸手摘花的姿態與鮮花的豔麗相互對照，畫面左方全是盛開的花朵，散亂地開著，右方女郎的花衣服卻以暗色處理，不搶女郎面孔與花朵的光彩，頗具官能美。

　　有人形容這幅畫，似乎透露出庫爾貝的人生是如何隨著慾望而驅動著；若依野花＝自然＝女子的意義來類比，畫家把描繪活力充沛的性，視為作畫的原動力，似也成立了。

PLATE 26

馬奈（Édouard Manet, 1832-1883）
白牡丹與剪刀

1864年　油彩畫布　31×46.5cm　巴黎奧塞美術館

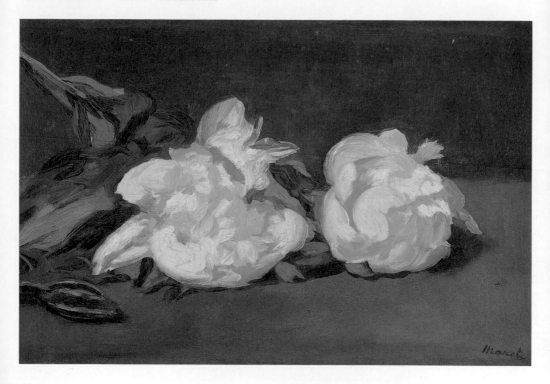

印象派畫家筆下的花卉靜物，非但沒有花卉畫傳統所重視的細節刻畫，也不見宗教寓意與象徵的營造。甚至在馬奈這張繪於 1864 年的〈白牡丹與剪刀〉中，用來修剪花枝的剪刀也成為畫面的一部分，顯示 19 世紀繪畫趨近日常生活描寫的轉折。相對之下顯得寬厚、輕盈而流暢的筆觸，則是馬奈的畫被視為現代的另一項特徵。

這張畫也和他的其他畫作一樣，呈現了馬奈對黑色的偏好，這給予了他的畫一種有別於印象派的沉厚特性。

PLATE 27

馬奈

Édouard Manet, 1832-1883

台上的白牡丹瓶花

1864年
油彩畫布
93.2×70.2cm
巴黎奧賽美術館

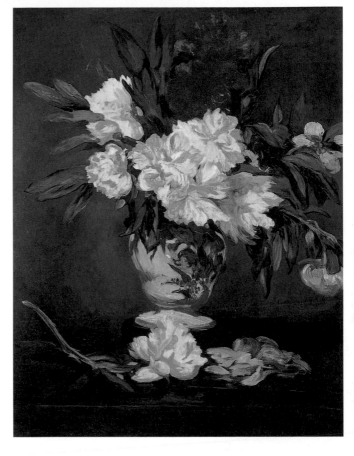

　　17世紀精確翔實、巨細靡遺的荷蘭花卉畫傳統，到了19世紀畫家如馬奈那裡，已轉化為對光和色彩之間關係的探索。在這幅畫中，馬奈雖也依循慣例，畫出花瓶、含苞和盛開的花，以及落在花瓶旁的花瓣和花朵，但他並不拘泥於細節的描繪，反以隨意的筆觸連綴出牡丹的花形與肌理，於是畫中的焦點不再是細筆刻畫的花瓣層次，而是在暗色背景和深綠色長型葉片之上，烘托得別具飽滿與潤澤感的花瓣乳狀色澤。

　　據傳牡丹是馬奈最喜歡的花，不僅自家的花園裡種有牡丹，他在1864至1865年間也畫了許多牡丹。而這些畫和馬奈的人物畫一樣，都呈現一種較粗略揮就的筆觸與室內光源，顯示他揮別法國寫實主義傳統、邁向印象派的步伐。

PLATE 28

竇加 (Edgar Degas, 1834-1917)
瓶花和支著手肘的女子

1865年
油彩畫布
73.7×92.7cm
紐約大都會美術館

女子與花卉的結合，是許多畫家喜愛操作的題材。竇加的這幅作品，採取多焦點、不對稱構圖，將菊花與友人的妻子畫在一起，之前此畫名為〈菊花和女郎〉，但在 1988 年大都會美術館舉辦了大規模的竇加畫展後，已將此畫改名為〈瓶花和支著手肘的女子〉。

畫中女子只露出半邊身子，一隻臂膀擋住了四分之一的臉龐，她的眼神還望向畫外，一付不想與花爭豔的模樣。但此畫有了她的出現，卻讓構圖更為穩妥，也增加了故事性，使畫面更有張力了。這幅畫中有菊花、大麗花、百日草、紫羅蘭等不同的花卉，右側隱約還可以見到窗外庭園的景色。此幅花卉呈現的方式近於庫爾貝、德拉克洛瓦或17世紀末的蒙諾葉等那種膨脹式的巴洛克意趣，白菊花的脈絡，大致可分為三縷並行的縱線，中間則夾雜著暖色等花朵，強調出整體的量感。

以畫芭蕾舞者及浴者而著名的印象主義畫家竇加，出身於富裕家庭，對於身旁所見有著優越的觀察力，他能輕易捕捉到生活中細膩的情節並將之入畫，作品相當動人。

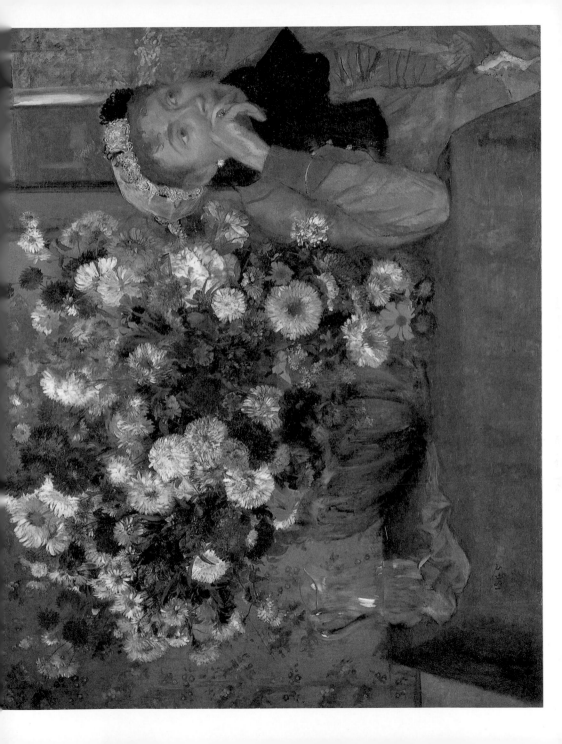

PLATE 29

范談－拉突爾（Henri Fantin-Latour, 1836-1904）
花、水果與酒瓶的靜物

約1865年
油彩畫布
59.1×51.5cm
東京國立西洋美術館

　　19世紀中葉，庫爾貝以如實描寫眼睛所見的概念，發展出並主導了當時寫實主義的人物與風景畫。18世紀以來的北歐畫家則多關注風俗畫與靜物畫的發展。范談－拉突爾在當時的潮流中，也以肖像畫和靜物畫博得名聲。

　　〈花、水果與酒瓶的靜物〉是范談－拉突爾的早期作品，白色桌巾上放著白色瓷盤，暗褐色的背景則襯托出同樣是白色的菊花，桌上的瓜果不僅看來像是觸摸得到一樣可口，硬質的玻璃水瓶與花及水果，在色彩和觸感上也恰形成對比，從這裡，我們可看出一種屬於近代的感性，而這也可歸功於范談－拉突爾細膩的觀察功力。

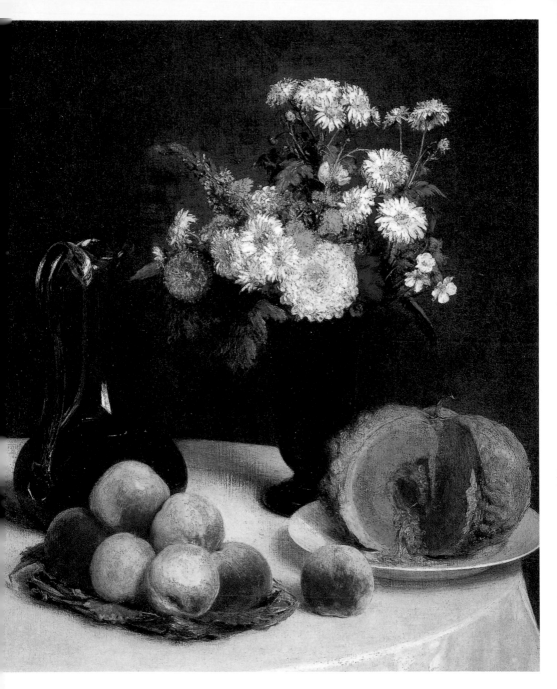

PLATE 30

巴吉爾（Frédéric Bazille, 1841-1870）
花的習作

1866年　油彩畫布　97×88cm　紐約葛蘭特基金會

　　印象派繪畫早期發展之際，大家熟知的焦點人物，主要集中在莫內、雷諾瓦、希斯里等幾位知名大師的身上；巴吉爾雖然才華洋溢，同樣也為印象派發展的先鋒人物，但卻因英年早逝，不能在藝術史上像其他畫家一樣，享有盛名。

　　他出生於優渥且具有文化氣息的家庭，早年習醫也習畫，與前述幾位畫家曾結為摯友，也與庫爾貝、馬奈等前輩過從甚密。1864年，他下定決心全力投入繪畫事業，只惜在二十九歲

藝術生涯正昂揚起飛的階段，卻戰死於普法戰爭沙場上，令人無限感懷。

　　此張花的習作，描繪園中小景，不但層次分明、親切自然，用色也很道地，暖色中夾著寒色，看得出來畫家對配色的敏感度，以及濃淡層次手法的運用也十分得心應手。加上畫面構圖賓主得宜，可看出他實則依著黃金比例而作畫，在畫面的各處都考慮到理想的平衡，輕鬆達成賞心悅目的效果。

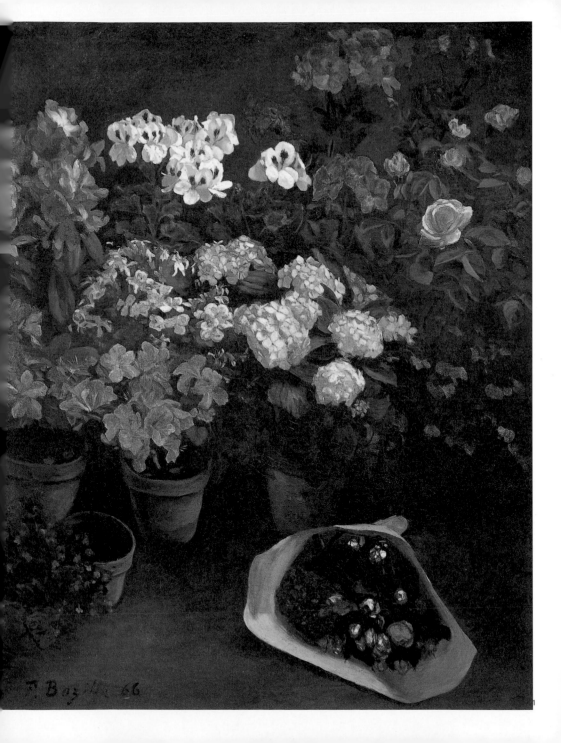

PLATE 31

雷諾瓦 (Pierre-Auguste Renoir, 1841-1919)
春天的花束

1866年
油彩畫布
101×79cm
美國波士頓福格美術館

　　出生於法國瓷器重鎮里摩日的雷諾瓦，是印象派畫家中極具人氣的人物。他所畫的裸女與孩子們常能表現出豐美的玫瑰色肌膚，以及天真甜美的氣質，十分討人喜歡。

　　雖然雷諾瓦算不上是一位靜物畫家，不過他所畫的花卉畫也很出色。這幅〈春天的花束〉正以調和、冷豔的色彩，配以多焦點自然生動的方式來構圖，生氣盎然的花束插在一件東

方情調的青花瓷花瓶內，有芍藥、鳶尾花、櫻草、天竺葵等各色花種，畫家以淡淡的藍紫色，為整體畫面敷上統一的色調，加以少許亮黃的小花夾雜其中，更豐富了整體畫面的色感，相當成功地捕捉住繁花盛景卻不俗膩的高華氣質。同時，花瓶右方的暗影，以及左下角散置桌面的白色芍藥，更發揮了畫龍點睛之效果。

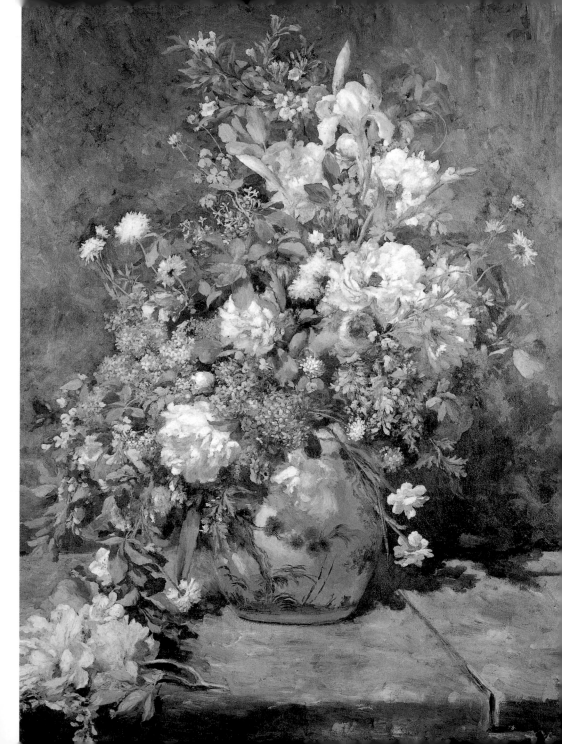

PLATE 32

范談－拉突爾
Henri Fantin-Latour, 1836-1904

春花與蘋果、梨子

1866年
油彩畫布
73×60cm
里斯本古賓金博物館

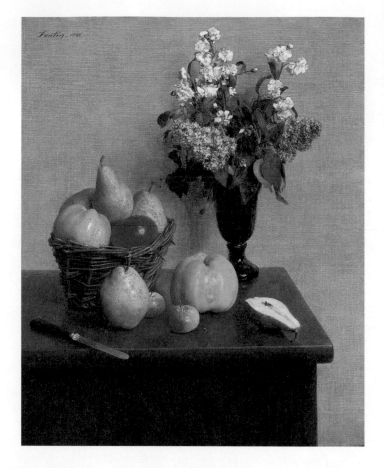

　19世紀法國畫家亨利・范談－拉突爾，因為要滿足贊助人喜愛花卉畫的原因，因此不得不應邀畫了相當多的花卉畫，沒想到還因而成了英國的暢銷畫家。1865年前後，范談－拉突爾開始構圖花與水果的組合，且因畫中呈現敏銳的造形感，得到「摩登的靜物畫」超人氣的好評，從此建立了他在花卉畫上的權威。這件〈春花與蘋果、梨子〉在巴黎沙龍展上發表時，同樣獲得相當高的評價，成為其代表性的一件作品。

　此畫以瓶花與水果對應，花卉與背景同為冷色調，水果與桌面則為暖色，呈現這種半對稱分離型畫面的處理雖然難度頗高，倒也正是考驗藝術家功力的時候，顯然，畫家的呈現是令人激賞的。

PLATE 33

莫內
Claude Monet, 1840-1926

花和果實
———
1869年
油彩畫布
洛杉磯蓋堤美術館

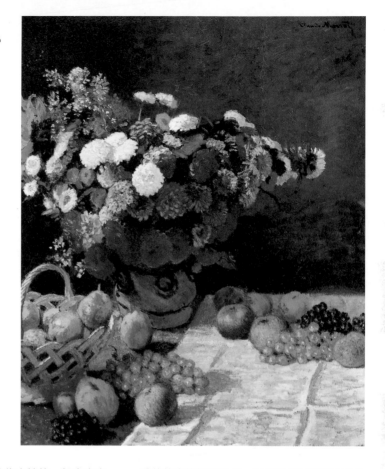

　　莫內，是印象派最具代表性的一個大畫家，長壽高齡活了八十六歲。加上他具有旺盛的創作力，一生留下有五百件素描、二千多件油畫及二千七百封信件。莫內從早期就迷戀於描繪陽光的呈現，而他對繪畫藝術的探究，主要表達在外光上，其作品也常能掌握住淋漓盡致的表情。

　　毋庸置疑的，莫內是一位偉大的風景畫家，雖然他畫的靜物不多，但成績並不會輸給其他類項目。因為一位成功藝術家對表現題材的喜好或有不同，熟練度或有差距，但對藝術本質性上卻不會切斷。這件作品畫面上幾乎對半背景的黑，襯著桌布的白，花瓶內插著大麗花、菊花及向日葵等色彩豐富的花朵，加上嬌豔的蘋果、葡萄、梨子等其他靜物，共同構成這幅豐富而飽滿的花和果實。

PLATE 34

雷諾瓦 (Pierre-Auguste Renoir, 1841-1919)
有花束的靜物

1871年
油彩畫布
73.3×58.9cm
波士頓美術館

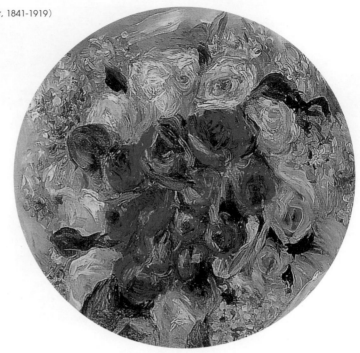

　　〈有花束的靜物〉不僅繪有花束，也繪有一把日本扇，提醒了我們印象派受日本版畫與浮世繪影響至深，乃至 1872 年藝評家菲力浦·勃蒂（Philippe Burty）提出「日本主義」（Japonisme）一詞概括其風潮的歷史。法國藝術界的日本熱可追溯至 1855 年，在那一年的巴黎世界博覽會上，荷蘭商人首次帶來了日本版畫，掀起了巴黎畫家對日本花瓶、扇子、服飾、箱匣的收藏熱潮。這股熱潮旋即也延燒到畫布上，不僅畫面開始出現畫家的日本收藏品，其油畫的用色、線條、觀點與畫面的空間配置等，也開始顯露日本版畫的痕跡。

　　在這幅畫中，雷諾瓦除了放進一把日本扇，也使扇面和花束的色彩在應和的同時，呈現一弱一強的張力。顯眼而強烈的花束，對比著幽渺而淡雅的扇面圖案，形成了一種東西方文化的有趣對映。

　　此畫的特點還在於許多物品——牆上的畫、花瓶、扇子、花束、書本的堆疊，有評論家認為，這暗示了這張畫可能是作於雷諾瓦痢疾初癒、家中略顯混亂的期間。

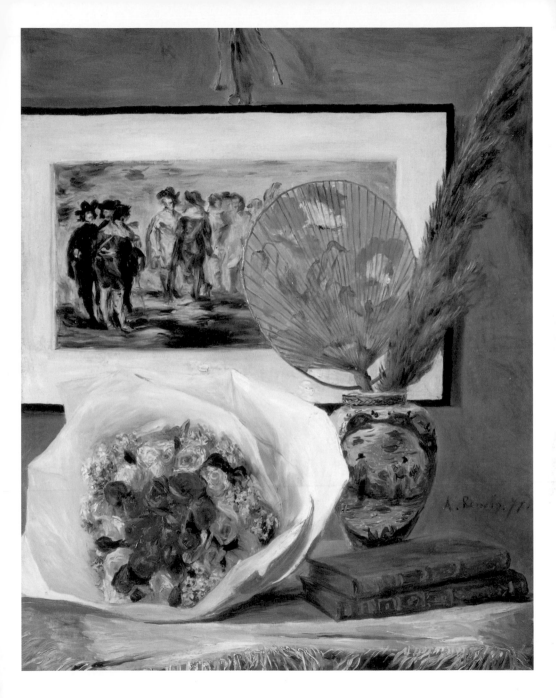

PLATE 35

米勒（Jean-François Millet, 1814-1875）

瑪格麗特花束　1871-74年　粉彩畫紙　68×83cm　法國奧塞美術館

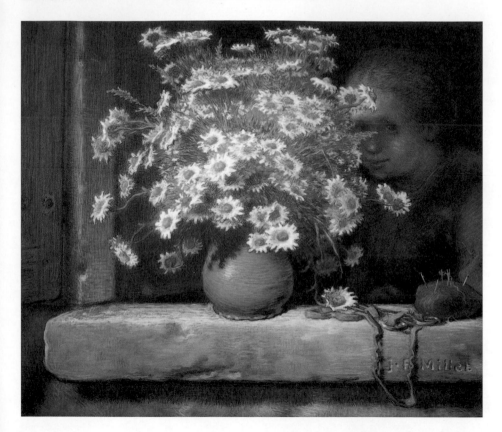

　　法國文學家羅曼‧羅蘭寫過一本《米勒傳》，因為他認為米勒是一位英雄，除了具備了忍耐、愛與勇氣的信念，對藝術更具有不屈不撓的英雄精神。米勒是被世人公認的偉大田園畫家。

　　米勒畫的花卉畫不多，這幅〈瑪格麗特花束〉輕鬆動人，更流露了畫家自然而不造作的個性。米勒在 1863 年的書信中提道：「我以耶穌的話

語看待這些小花，『即使是所羅門王那極度的榮華，也無法妝點出這花的美。』我凝神看著花上的光輝，循著那投射的光，仰望遠方的太陽。只見陽光從雲中綻放其榮光，我的心不禁奔放起來。」圖中躲藏在花束之後的女孩，羞澀並以好奇的眼神向外張望，是否象徵著已見到了潔白花朵上極度美麗的榮光？

PLATE 36

塞尚
Paul Cézanne,
1839-1906

台夫特瓷瓶中的
大麗花

約1873年

油彩畫布

73×54cm

巴黎奧塞美術館

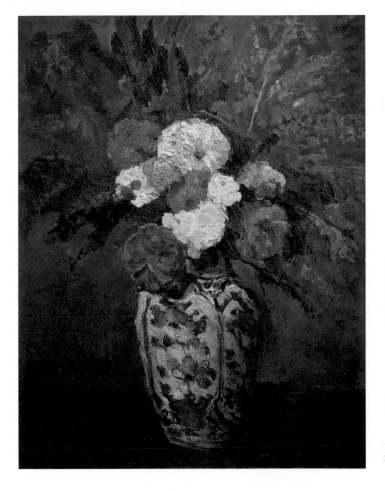

微弱的光線、有力的筆觸、厚塗的色彩、細節的模糊,構成了這張大麗花靜物的基本特徵,加上從一片幽暗背景中取色成形的葉片,顯示了這是一張色彩練習之作。我們在這裡撞進了1870年代印象派畫家們在風格和手法上的試煉期,就塞尚個人來說,這也是他和畢沙羅亦師亦友的切磋期。這張畫和畢沙羅的〈牡丹與桑橙靜物〉有若干相似之處,兩者都不重細節,而對色彩的質地較多著墨。畢沙羅也曾建言塞尚減少黑色的使用,以使整體色調較為輕盈。兩人在這幾年間時常相偕出外寫生,在技巧和取景上也經常相互借鑑,預示了往後數年印象派的突破性發展。

PLATE 37

雷諾瓦（Pierre-Auguste Renoir, 1841-1919）

在阿苔特庭院寫生的莫內　1873年　油彩畫布　46×60cm　華茲瓦斯美術館

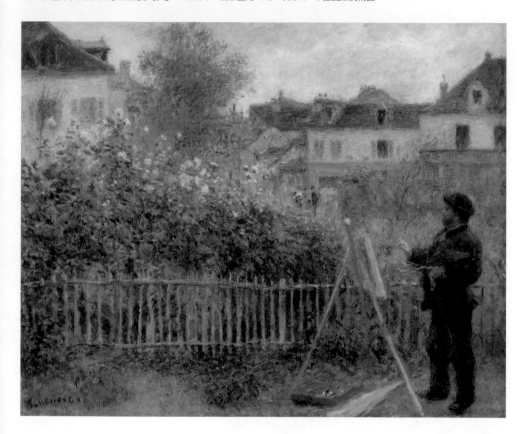

　　1868年底，雷諾瓦與許多畫家朋友一樣，生活窮困，備受煎熬。莫內比雷諾瓦更窮，幾乎已經挨餓，後來莫內投靠雷諾瓦，兩人同住了一段時間。

　　幸好當時大家都年輕，莫內僅比雷諾瓦大一歲，兩人契合，經常結伴一起外出作畫，彼此相互鼓勵、打氣，願意為自己的理想付出全部心力。

　　這幅雷諾瓦描繪庭院裡盛開花朵、圍籬，以及屋舍的戶外作品，自然而親切，畫中並將莫內也畫了進去。畫家在室外豎立起畫架、臨場寫生，捕捉空氣與光線及時的質感，是當時印象派畫家們流行的一種作畫方式，此作提供了很好的印證。

PLATE 38

畢沙羅
Camille Pissarro,
1830-1903

中國瓷瓶裡
的菊花
———

1873年
油彩畫布
61×50cm
都柏林愛爾蘭國家
畫廊

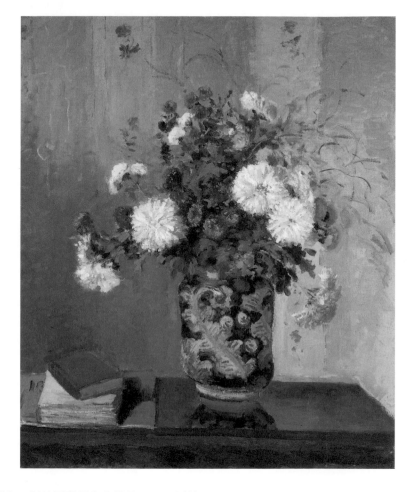

　　1870年代頭幾年，對法國藝術家來說是一段變動的時期，普法戰爭的爆發迫使許多人離鄉去國，印象派中，原來頗被看好的巴吉爾，也因為從軍而早逝。身為印象派年紀較長的前輩，畢沙羅在這段時間也選擇和莫內一樣避居倫敦，直到1871年戰爭結束才返回法國，不過他留在家裡的千餘張畫，已幾乎全數在戰爭中銷毀了。

　　〈中國瓷瓶裡的菊花〉是畢沙羅返國後在龐圖瓦茲的新家中所作，此時畢沙羅的作畫技巧漸趨成熟，和塞尚的一段父子般的交誼，更促使兩人聯手打下了印象派的基礎。在這張畫中，我們已能看見畢沙羅做為塞尚口中「第一位印象派畫家」嫻熟的色彩與光線運用了。

PLATE 39

秀拉
Georges-Pierre Seurat, 1859-1891

瓶花
———

約1878-79年
油彩畫布
45.9×37.5cm
哈佛大學福格美術館

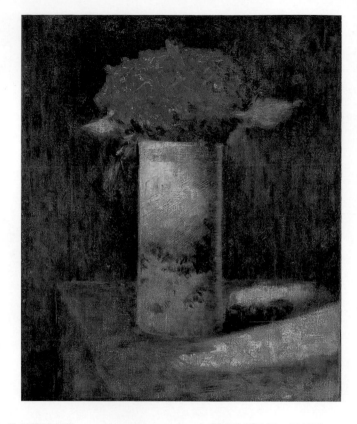

　　把19世紀色彩與人類視覺感知的科學研究運用在繪畫上的秀拉，運用小色點的混合和漸層變化在視覺上產生的連續效果，發展出了名噪一時的點描法（Pointillism），其費時兩年完成的〈大碗島的週日午後〉便為集其研究大成的作品。在這張約2公尺高、3公尺寬的巨幅畫作中，秀拉用極微小的點綿密構成輪廓鮮明、色彩和諧的人物、草地和湖水，並透過光影的分布達到畫面的均衡。這樣以色點為基礎的手法，後來也為席涅克（Paul Signac）、克羅斯（Henri-Edmond Cross）等畫家所追隨，只是隨著秀拉在三十二歲英年早逝，此一科學探索也旋告結束。然而其畫作中魔幻般的光點效果，直到今天都仍讓人驚嘆。

　　〈瓶花〉約莫作於秀拉就讀巴黎美術學院期間，這也是現存的唯一一張秀拉的靜物畫，畫中已能看出秀拉和其他新印象派畫家對當時謝弗勒（Michel Eugène Chevreul）色彩理論的興趣。在這張畫完成後不出五年，秀拉就畫出了第一張點描法代表作〈阿尼埃爾浴場〉。

PLATE 40

莫内
Claude Monet, 1840-1926

菊花

1880年

油彩畫布

99.6×73cm

華盛頓國立美術館

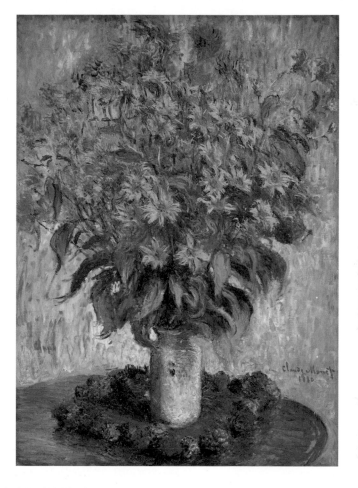

　　這幅莫內約四十歲左右時完成的〈菊花〉畫作，畫面中花朵茂盛璀璨、色彩明豔，而且生命力勃發，正象徵著人類生命中最旺盛美好的時光。

　　此瓶花插成一個倒三角形的構圖，花朵還衝到畫面上端，滿滿地佔據著全圖上半的空間，然後向下縮小，收攏於一只白亮顏色的花瓶裡。這種頭重腳輕方式的倒三角構圖，原本應該重心不穩，但是畫家巧妙地借著重色、且浮凸著毛茸茸圓球的圓形桌墊，化解了原本有點不穩的緊張感。而且簽名的位置也頗具學問，它如同虛線般、使下方圓桌更加穩定。由此可見，畫家用色及構圖的功力了得。因而，此畫有著繁複熱鬧的狂漫，卻又不顯雜亂俗膩。

PLATE 41

塞尚
Paul Cézanne, 1839-1906

插在橄欖綠瓶中的花

約1880年
油彩畫布
46.3×34.3cm
美國費城美術館

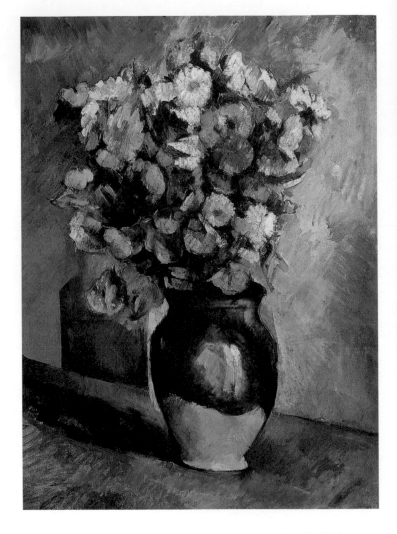

　　塞尚經常描繪家鄉普羅旺斯出產的家用容器，圖中的橄欖綠瓶就是一例，這是一種部分上釉的陶瓶，同樣的陶瓶據說曾經出現在塞尚的畫中不下二十次，只是陶瓶的尺寸與上釉的比例略有不同。和塞尚的其他畫作一樣，厚塗而略暗的色調給予了這張畫一種沉穩的特質。塞尚對於印象派中重光線而輕實體的傾向頗不以為然，也因此較之同時期印象派畫家的作品，他所描繪的物體格外沉厚而具實體感，這也是他被視為後印象派代表畫家的原因之一。

PLATE 42

高更（Paul Gauguin, 1848-1903）

窗邊的瓶花

1881年　油彩畫布　19×27cm　法國雷尼美術館藏

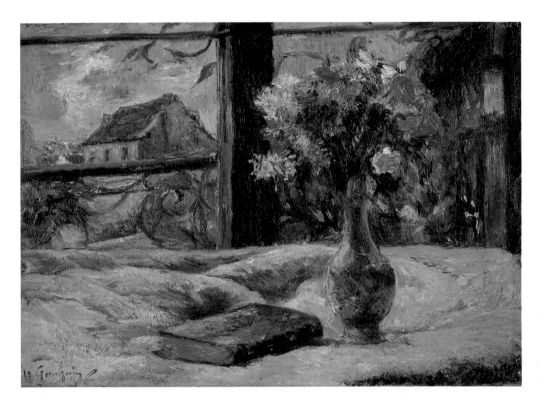

　　半路出家的藝術家生涯和對大溪地原始生活身體力行的追隨，說明了高更行動派的積極性格，這點反映在繪畫上，則是世人所熟悉的高更鮮豔濃郁的色彩組合，不過在畢沙羅的帶領下進入印象派大門的當時，高更的繪畫風格也曾有那麼一段典型的印象派時期，如這幅〈窗邊的瓶花〉所示，1880年他也曾以七幅作品參加印象派的聯展。不過，如此般明亮的色彩和輕盈的筆觸，只短暫停留了一些時候，兩年後他辭掉股票經紀人一職、專心投入藝術後，事情就產生了變化。有感於印象派抽離個人感情的侷限，高更採取了更貼近自己的個性與情感的用色，使得他在1880年代的接下來數年，成為印象派的重要改革者。

PLATE 43

莫莉索（Berthe Morisot, 1841-1895）

在布吉瓦爾的花園 1884年 油彩畫布 72×92cm 巴黎瑪摩丹美術館

　　莫莉索為印象派成員之一，但可能是女性之故，一般說到印象派時，很少提及她的名字；不過，和馬奈、柯洛、巴比松畫派都有往來，也多次參與印象派聯展的她，對印象派的改革其實也有推波助瀾之功。在這幅畫中，莫莉索運用了典型印象派輕快飛掠的筆法，描繪出陽光下一片綠意盎然的庭園景色，其間並綴以紅色和黃色的花朵，以為視覺焦點之所託。莫莉索的外光手法影響了馬奈，在相互切磋下，馬奈也曾將莫莉索的一些技巧運用在畫裡。

　　受 19 世紀階級觀和女性生活環境所限，莫莉索的畫作多圍繞在家庭生活和親友身上。今日她的畫作大部分都收藏在巴黎的瑪摩丹美術館，館內藏有八十一件莫莉索的油畫、水彩畫、膠彩畫、素描和草圖等，均是莫莉索的家族所捐贈。

PLATE 44

莫莉索
Berthe Morisot,
1841-1895

立葵
———

1884年
油彩畫布
65×54cm
巴黎瑪摩丹美術館

　　莫莉索從 1874 年參加第一屆印象派聯展起，就是印象派畫家中活躍的一份子，她和莫內、雷諾瓦、畢沙羅一樣都以日常生活為題材，刻畫出光、色彩與瞬間性的印象。而富有透明感的清澄色彩、大膽而又細膩的即興筆觸，則是莫莉索的特有風格。

　　〈立葵〉和左頁圖〈在布吉瓦爾的花園〉一樣，都是莫莉索居住在風光明媚的布吉瓦爾所畫的花園景色，曾在 1886 年第八屆印象派聯展中展出。畫中立葵的花以直線支配著整個畫面，與背景的柵欄和樹木恰形成三層的平面構成。在莫莉索筆下，短促而看似急亂的典型印象派筆法，多了份明快與澄澈的特性。

PLATE 45

雷諾瓦
Pierre-Auguste Renoir, 1841-1919

花的靜物
───────

1885年
油彩畫布
81.9×65.7cm
紐約古根漢美術館

雷諾瓦的作畫題材廣泛，其中包含不少浴女和鮮花題材的油畫，其色彩鮮麗透明，技法則自成一格。〈花之靜物〉為他的花卉畫代表作之一，白色花瓶中插滿了盛開的各式花朵，頗富豐盛繽紛之美。

雷諾瓦嘗言，「我根據需要而安排我的題材，隨後像兒童那樣作畫。我要使一塊紅色響亮起來，像一只鈴那樣；如果它不是這樣，我

就多加一點紅色和其他顏色，直到獲得預期效果為止。」

在這幅畫中，沐浴在一片暖黃中的各式紅色花朵從白色瓶中仰頸而出，壁紙的變化和花瓶底下的木板則在提供空間向度之餘，亦為可能單調的靜物帶來了視覺變化，雷諾瓦恣意又純熟的技巧，就在巧妙的拿捏之間顯現了出來。

PLATE 46

卡玉伯特
Gustave Caillebotte, 1848-1894

水邊向日葵
———————

1886年
油彩畫布
92×73cm

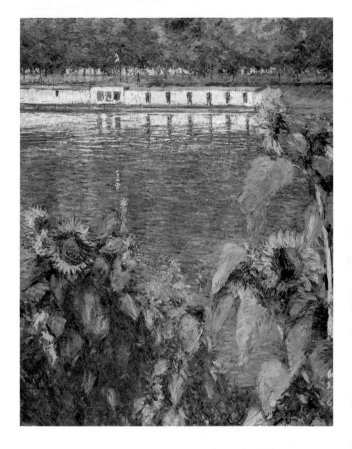

　　隔著泓泓的水面，遠望是一列白色的建築。更遠，有著樹林與藍天；近前，一叢盛開的向日葵搖曳生姿，碩大的花朵各具姿態，有的正面，有的側面，彰顯出春日正好的時光，似有著天氣晴朗卻不炎熱的感覺。

　　此畫構圖以黃花與一列白屋，使畫面劃出兩道橫線，但右方高舉的一朵黃色向日葵，打破了上端橫線的單調，也拉近了水面兩岸的情感，這幅畫有著開闊的視覺空間，顯示著人間閒適優雅的景色，望之令人心曠神怡。

　　卡玉伯特家境優渥，除了愛好藝術、自己作畫，還喜歡收藏同時代其他印象派畫家及好友們的作品，像是莫内、畢沙羅、竇加、塞尚、雷諾瓦、希斯里、馬奈等人的畫作，都進入他的收藏之列，計約六、七十幅。最後卡玉伯特全都捐贈給了法國，傳為美談，今日這批價值連城的名畫，大多移藏在巴黎奧塞美術館中，意義非凡。

PLATE 47

沙金（John Singer Sargent, 1856-1925）
康乃馨、百合、玫瑰

1885-86年
油彩畫布
174×153.7cm
倫敦泰德美術館

　　沙金的這幅〈康乃馨、百合、玫瑰〉，無論在構圖上或是取材上都處理得相當特別，這是畫夜間花園裡兩個小女孩點燈籠，讓園中的康乃馨、百合、玫瑰花都因點點燈籠的光照，而產生一種奇特、夢幻、詩意的情調，宛如小仙女用仙女棒一點，園中的花都開了，繽紛而美麗。

　　沙金是19世紀末至20世紀初，活躍在歐美藝壇上的美籍傑出人像畫家。他受到莫內的啟發，實驗一種新的著色與描繪光的技法。這張〈康乃馨、百合、玫瑰〉畫作中的花園是經過精心設計的，沙金繪作此畫，持續將近兩年時間，每晚一到六點半，他就會丟下手邊其他事情開始畫這幅畫，畫到七點天暗了的晚餐時間才收工，每天就畫這半小時，因為要配合小模特兒、天色、花叢與燈光，一絲一毫都不得疏忽。

　　此畫完成後，不但贏得了眾人高度的讚許，1887年春天還於英國皇家藝術學院展出，光芒四射，沙金因而也獲得極大的藝術上的成功以及更隆的聲譽。

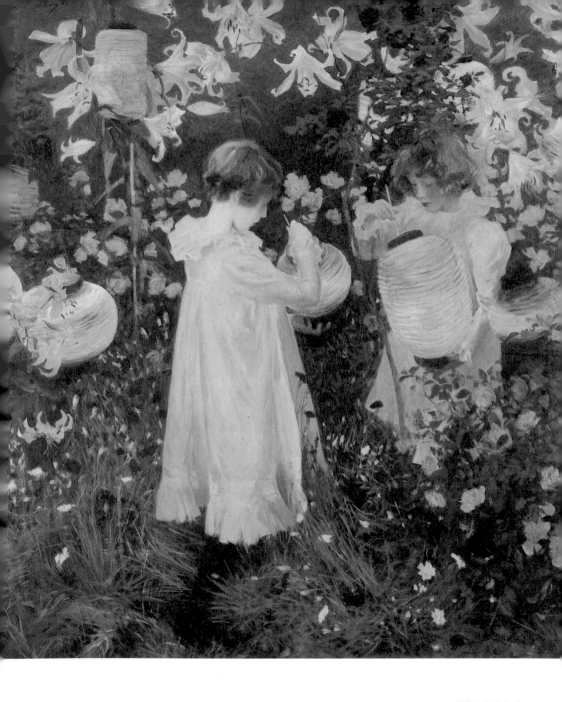

PLATE 48

梵谷
Vincent van Gogh, 1853-1890

銅壺中的貝母花

1887年
油彩畫布
73×60.5cm
巴黎奧賽美術館

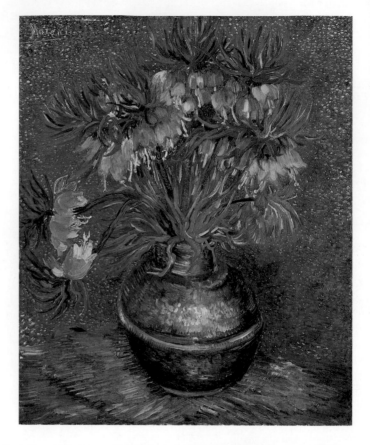

　　1886年，梵谷賣畫籌錢前往巴黎，也許是暫時拋開了失戀、父親去世、生活困頓等一連串打擊，又在弟弟西奧的介紹下認識了畢沙羅、雷諾瓦、莫內、秀拉等印象派大將，一時之間，他的眼界大開，不僅畫作的用色變得明亮起來，新的元素也簇擁在他的畫布上，揭開了梵谷旺盛創作期的序幕。梵谷巴黎時期的畫作的兩大關鍵字是印象派和浮世繪，這幅畫背景中的點繪就帶有印象派的味道，同一時期的

〈在餐廳內〉則是另一幅可更明顯看出秀拉點描技巧的畫作。此外，〈銅壺中的貝母花〉中花朵和桌面擾動的筆觸，也已頗有梵谷後期畫作的特徵。

　　這一時期的梵谷還畫了許多幅靜物畫，由於阮囊羞澀，無法負擔模特兒的費用，所以他改以靜物和景色為對象作畫，這幅〈銅壺中的貝母花〉也是其中之一。

PLATE 49

梵谷
Vincent van Gogh,
1853-1890

玻璃瓶中開花的
杏桃枝椏

1888年
油彩畫布
24×19cm
私人收藏

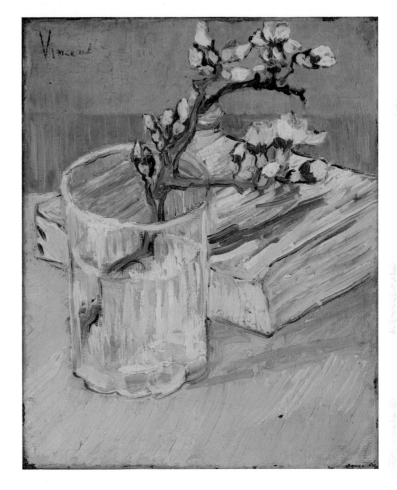

梵谷的名畫，為世人所熟悉的很多。梵谷繪畫生涯中也很喜歡描繪花卉，像是他著名的向日葵、鳶尾花等，在在受到世界上眾多「粉絲」的鍾愛。

梵谷的這件小品〈玻璃瓶中開花的杏桃枝椏〉，畫幅頗小，僅簡單地畫了一個玻璃杯中插著一枝剛摘下的杏桃枝椏，旁邊放著一本書。畫面簡潔俐落，玻璃杯上直向的線條與書本上橫向的線條交錯對應，杏桃枝嬌嫩的粉紅又與書本封面色彩一致，使得畫面在統一中有著隨性的變化，流露出藝術家輕鬆隨意的一面。由此，可以想像當時梵谷在畫它時的心情一定不錯，順手勾勒的粉紅，有著幾許畫家平常少有的浪漫。

PLATE 50-1

梵谷 (Vincent van Gogh, 1853-1890)
向日葵

1888年
油彩畫布
92.1×73cm
英國倫敦國家畫廊（右頁圖）

　　提及西洋美術中的花卉，最不能不提的就是梵谷的向日葵。梵谷曾畫過多幅向日葵，其中較特別的，又屬他在1888年8至9月間所繪的數張向日葵。梵谷在給弟弟西奧的信中，曾這麼描述他用來裝飾他在阿爾的「黃屋」、以迎接高更到來的這四張（一說為五張）向日葵畫：「我用馬賽人喝魚羹的那種熱忱用力作畫……整幅畫會是藍與黃的和鳴。每天我打從日出就開始作畫，因為這些花凋謝得很快。我現在正

在畫第四幅向日葵……畫的效果出色。」那年年底高更離去、梵谷割下右耳後，他在1889年又畫了幾幅向日葵。

　　梵谷的每一幅向日葵畫都充溢著明亮鮮豔、彷彿陽光漫灑的黃色，其花型生動強烈，厚塗的筆法則使花心的密實肌理栩栩如生，梵谷濃烈的情感力量在此畫中隨處可見。由於版本眾多，如今向日葵也分藏在各國美術館中，為梵谷迷提供了許多尋寶的去處。

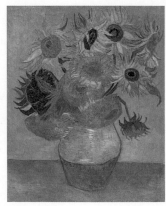

50-2

1889年　油彩畫布　92.4×71.1cm
美國費城美術館廊

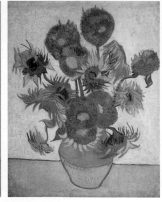

50-3

1889年　油彩畫布　95×73cm
荷蘭阿姆斯特丹梵谷美術館

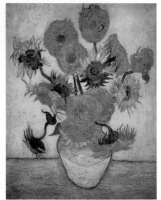

50-4

1889年　油彩畫布　100.5×76.5cm
損保日本東鄉青兒美術館

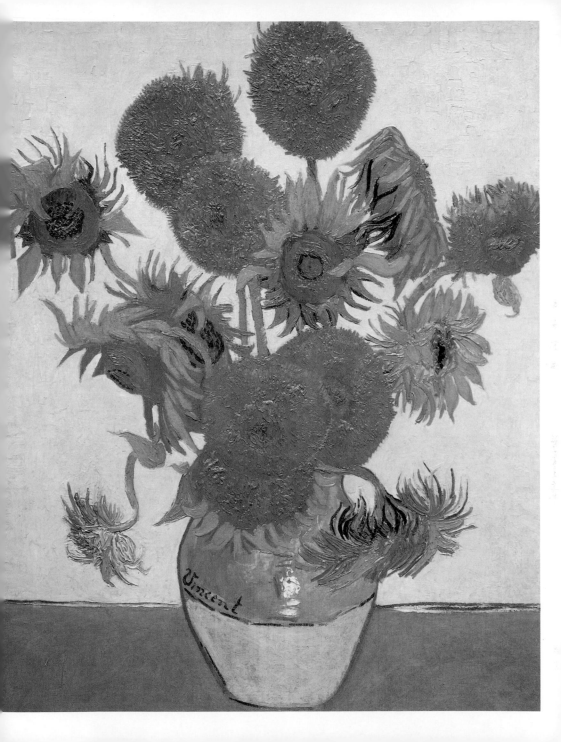

PLATE 51

梵谷（Vincent van Gogh, 1853-1890）
鳶尾花

1889年
油彩畫布
71×93cm
美國加州蓋堤美術館

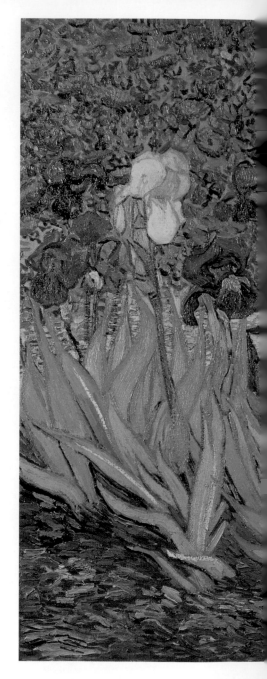

梵谷是一位印象派中天才型的畫家，他一生的行徑裡，充滿了對藝術的熱愛及激情，有時近乎瘋狂，往往留給世人深刻的印象。

梵谷很愛畫花，他「花作」中的向日葵、鳶尾花最是有名。而且這兩種花卉，也是梵谷一畫再畫的花種。鳶尾花不是耐開的花朵，但盛開時卻嬌貴華麗、美不勝收，尤其當它茂密的一片花海出現在眼前時，那種動人的氣勢與生命力，往往讓人驚豔；或許也正因為這點，迎合著梵谷熱情又奔放的內心氣質，因而特別喜歡畫鳶尾花吧？

這幅收藏在美國洛杉磯蓋堤美術館中的〈鳶尾花〉，是描繪土地上盛開的繽紛鳶尾花花叢。畫面中綿延的藍紫色花朵與綠葉，每一株都像在扭動著身軀，爭相鬥豔。而左上方的小朵橘色花叢，與左下方的土地顏色，宛如留給畫面的兩處通氣口，使那片糾結的鳶尾花顯得繁而不亂；有趣的是，左邊還有一朵白色鳶尾花夾雜其中，這個亮點，也令整幅畫面更多了些變化與趣味，也有後人猜測，這朵白色鳶尾是梵谷自身的投射。

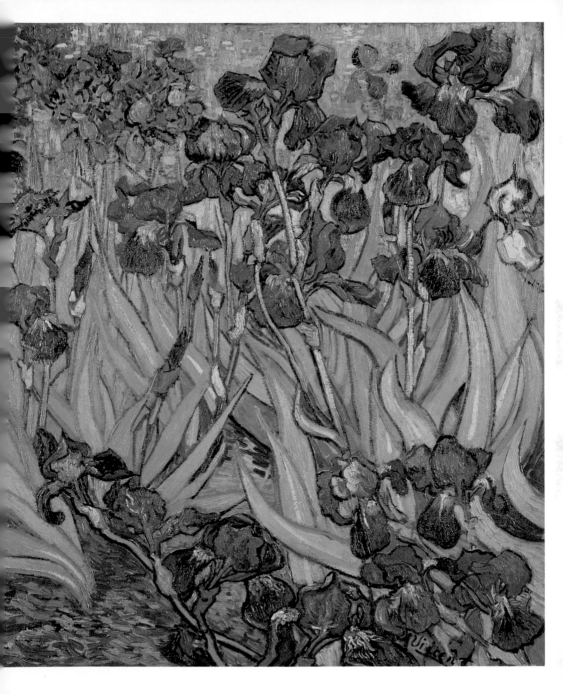

PLATE 52

塞尚
Paul Cézanne, 1839-1906

青色花瓶

1889-90年
油彩畫布
62×51cm
巴黎奧塞美術館

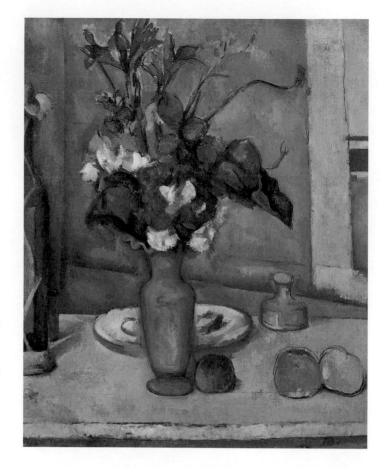

　　塞尚出生於法國南部的普羅旺斯。他一生的藝術都從接觸自然、觀察自然而來,畫面中表現出質感與量塊感,他認為「自然不是表面,而是有它的深度」。今天,塞尚已是舉世公認的西方藝術 19 至 20 世紀最重要的大師級人物,並有「現代繪畫之父」的稱謂;然而,他生前的作品卻不為人所賞識,參加官方沙龍還年年落選。

　　塞尚身為後期印象派畫家,他的風景繪畫氣勢磅礴,桌上果物及白色桌布的描繪,已成為靜物畫中的經典,他的花卉畫不是為了要再現花的美,他認為靜物本身只是探討某種問題的媒介而已。花、果、瓶、盤等,都是等值的主題,只是提供表現畫作的材料而已。此幅〈青色花瓶〉以藍色調統合運用,全圖洋溢著優雅和諧的藍色韻味。雖然花瓶居中偏左,似乎有一點傾斜,但在畫面右方用三個水果及墨水瓶,從暖色調上牽住瓶中的紅花,形成一個無形的直角三角形,以穩定右方畫面;同時,向右伸出的花枝及淺色門框,也平衡著畫面的重心與視覺觀感,反倒使畫面有了動感。

PLATE 53

梵谷
Vincent van Gogh,
1853-1890

花瓶中的鳶尾花

1890年
油彩畫布
92×73.5cm
阿姆斯特丹梵谷美術館

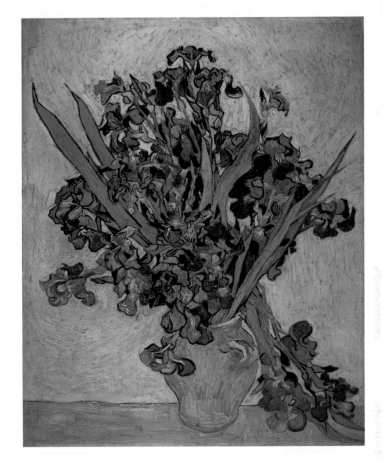

　　1888 年在阿爾期間，梵谷開始注意到小鎮田野上盛開著的鳶尾花，那時他就畫了一幅〈阿爾近郊田野上的花〉，描繪搖曳於黃色田野間的一排紫色鳶尾花。那年年底的割耳事件、梵谷被送到聖雷米療養院後，一俟病情好轉，他就又開始作畫，〈花瓶中的鳶尾花〉便是他在這時畫的許多張靜物畫之一。

　　距離梵谷入院的頭一個禮拜以庭園中的鳶尾花為題畫出的〈鳶尾花〉已有一年之久的〈花瓶中的鳶尾花〉，是這段時間兩幅鳶尾花靜物的其中一幅。和另一幅擺在粉紅色背景上的鳶尾花不同，這幅把鳶尾花放在黃澄澄的耀眼背景上，隱約重現了梵谷在阿爾近郊看見的田野景象。在給弟弟西奧的信上，梵谷認為畫中的紫黃兩色看似衝突，卻「在對比中獲得了昇華」。

PLATE 54

梵谷（Vincent van Gogh, 1853-1890）
杏滿枝

1890年
油彩畫布
73.5×92cm
阿姆斯特丹梵谷美術館

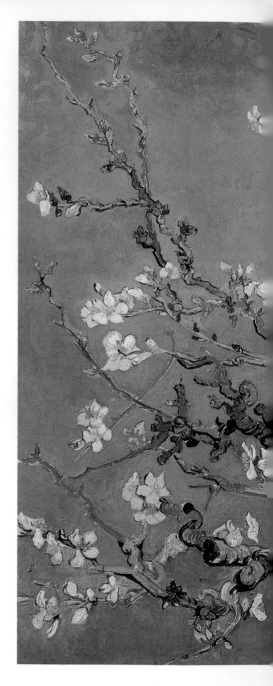

　　1890年1月間，梵谷的弟弟西奧寫信告訴他自己生了兒子，並依梵谷的名字取名為文生。深受感動之餘，仍處於割耳事件的餘波、在聖雷米養病的梵谷，立即提筆畫下了這幅〈杏滿枝〉，送給弟弟掛在房裡。杏花在每年二、三月開花，在藍天為襯下開滿花的杏樹，象徵著春天即將來臨。雖然好景不長，六個月後梵谷探望弟弟一家時，和這家人起了衝突，最後在貧病交加、極度絕望之中舉槍自盡，但從彼時這幅畫中，仍看得出梵谷對新生的期待。這幅畫也成為梵谷最著名的作品之一。

　　這幅畫也顯示了日本浮世繪對梵谷的影響。自從1885年在安特衛普買了數件日本版畫裝飾在房裡後，梵谷就深深為浮世繪的構圖與「彷彿人本身就是花，活在大自然中」的日本風情著迷，和弟弟一起蒐藏了約四百件日本木刻版畫。〈杏滿枝〉的杏樹枝幹，便十分近似於兩人收藏的一幅歌川豐國的浮世繪。浮世繪對梵谷的這般影響，在〈罌粟花與蝴蝶〉、〈死神頭像蛾〉、〈開花的梅樹（仿廣重浮世繪）〉，甚至名作〈鳶尾花〉中，也都有跡可循。

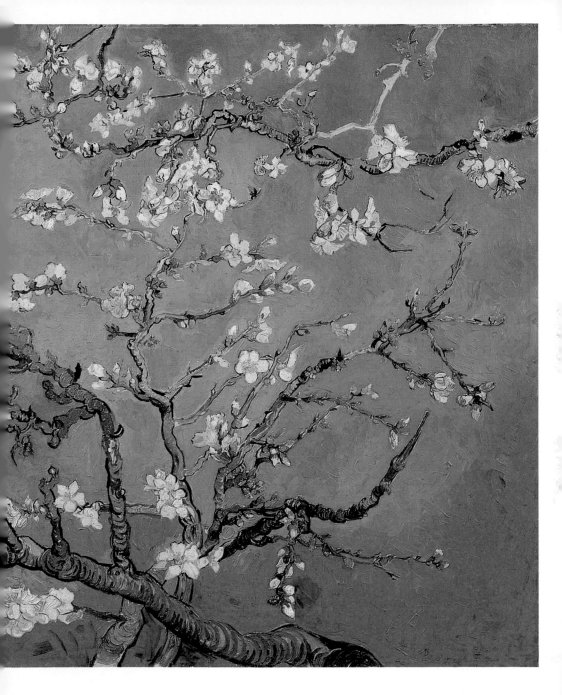

PLATE 55

威雅爾 (Édouard Vuillard, 1868-1940)

瓶子與花　1889-90年　油彩畫布　31.8×39.4cm　私人收藏

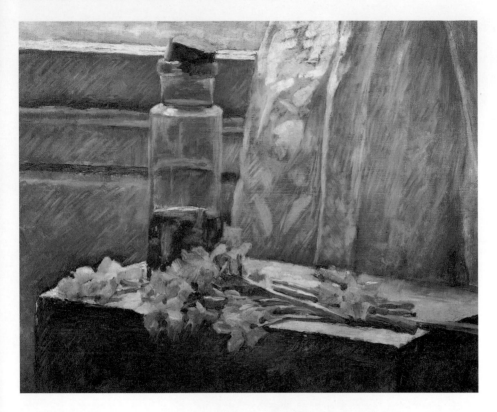

　　〈瓶子與花〉畫幅不大，畫家輕鬆以對，整個畫面有著流暢的筆觸與柔和的色彩，沒有蓋好的玻璃瓶中盛著三分之一的紅色液體，給此圖帶來了無限生氣；如果把這一抹紅色遮起來，全圖頓時失去了生氣，只剩下紛亂的黃綠色。不過，由於有了這塊瓶中紅色的安置，使得桌上擺放的黃色花束顯得十分嬌豔，呼應著窗簾及背景上許多細碎白色的斜線，全畫產生

了寧靜又有輕微呼吸的感覺，十分溫馨。

　　威雅爾是法國那比派繪畫的代表畫家。那比派描繪現實的方法，不依中心透視法，而是依照主觀與裝飾性的觀念所帶出的形式。威雅爾的繪畫見證了生活美學，常對光線的捕捉與游移感的描繪手到擒來，對平常的生活光景，也常刻畫得平靜而生動，因而得著「親和主義」畫家的美譽。

PLATE 56

卡玉伯特
Gustave Caillebotte,
1848-1894

小熱納維耶花園的
白色與黃色菊花

1893年
油彩畫布
73×60cm
巴黎美術學院美術館

卡玉伯特是印象派的同路人和贊助者，也是19世紀末的巴黎都會觀察家，這兩個看似衝突的面向構成了他畫作的兩股脈流：他一方面向印象派學習技法，運用在如〈泛舟聚會〉、〈賽艇〉等對自然風光的詩意描寫上；同時又採取近似竇加那樣的「後台」視角，有時從人物後方順著其視線俯瞰街道、有時乾脆就把俯瞰者當成描繪對象，畫出如〈刨地板的工人〉、〈下雨的巴黎街道〉中那種旁觀式的、有距離感的都市與都市人圖像。柔緩卻疏離，這兩股脈流的牽扯，使得他和印象派之間一直保持著若即若離的關係，也形成了他畫作的獨特魅力。

四十六歲就英年早逝的卡玉伯特，一生留下的畫不多。在〈小熱納維耶花園的白色與黃色菊花〉中，白、黃、紅等各色菊花相互制衡，形成了一幅用色柔亮而構圖和穩的印象派花卉畫作。

PLATE 57

高更（Paul Gauguin, 1848-1903）
花束
———

1891年
油彩畫布
73×92cm
莫斯科普希金美術館

　　雖然脫離了印象派的羈絆、並逐漸以綜合
主義打出名號，高更卻在1891年斷然放下一
切，帶著自視天才的自信，前往大溪地落實
自己的夢想。他在接下來的兩年內畫出的近
八十件作品，正證明了他心目中的原始生活
給予其畫作的活力。

　　這張畫完成於高更抵達大溪地的頭一年，
畫中盛開的熱帶花束旁，坐著一名大溪地
當地的兒童。高更在這裡再次運用了如之
前〈黃色基督〉中那種平塗、並以深色線條
區分形體的手法，這種又稱作「景泰藍主
義」（Cloisonnism）的手法，在高更那裡更
一步演化成了 1889 年他用來描述自己和友人
貝爾納（Émile Bernard）、舒芬納克（Emile
Schuffenecker）等人作品的「綜合主義」
（Synthetism），而其目的正在於發掘色彩表
達原始情感的力量。隨著高更在大溪地生活
的深入，他對色彩的此般信仰也愈趨堅定。

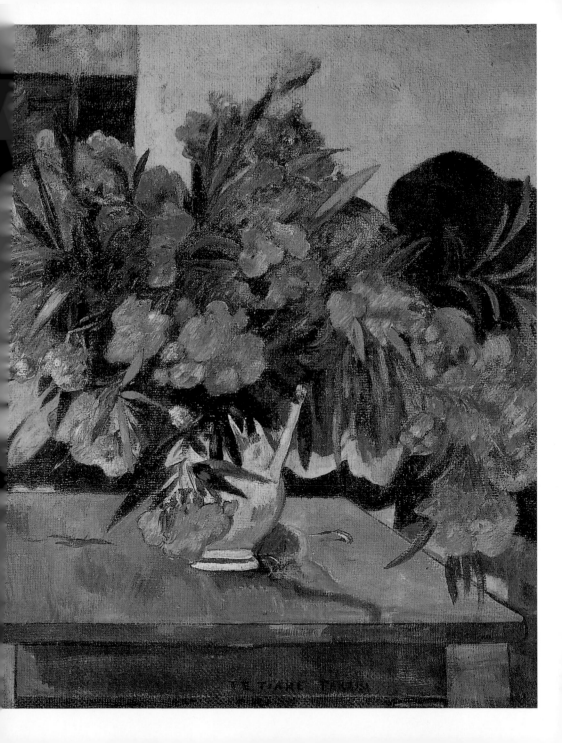

PLATE 58

卡玉伯特
Gustave Caillebotte, 1848-1894

小熱納維耶花園的大麗菊

1893年
油彩畫布
157×114cm
美國私人收藏

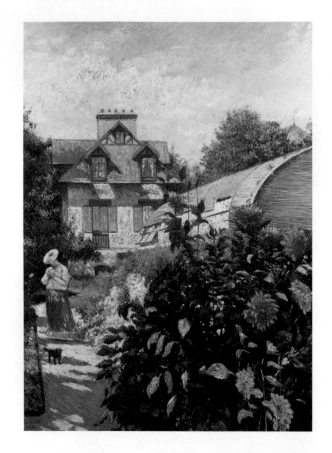

　　卡玉伯特出生於巴黎中上階級家庭，父親從事織品生意，1874 年過世後留給了他大筆遺產，從此終其一生，他都毋須為生計煩惱。1881 年，他在塞納河畔的小熱納維耶（Petit Gennevilliers）置產，並自 1888 年起定居該地。那時他不過四十歲，但自從和印象派的交誼轉淡後，他就將心力轉移至園藝和泛舟上，不再公開展示作品了。

　　儘管如此，這不代表卡玉伯特已不再創作，這幅完成於他過世前一年的〈小熱納維耶花園的大麗菊〉，畫的就是他自己的花園。卡玉伯特曾從各種角度畫這座花園，有時畫他自己在散步，有時畫園中的女士和玫瑰，也曾畫種植在房子另一面的向日葵，更遠遠近近地畫遍園中的各種花卉，彷彿透過畫布，他在展示自己多麼滿意他一手打造的花園似的。他對園藝的熱愛，一直持續到生命最後一年因為肺充血倒下的前一刻，他還在整理園中的花草。

PLATE 59

德摩根（Evelyn De Morgan, 1855-1919）
花神芙蘿拉

1894年 油彩畫布
198.1×86.4cm 倫敦摩根基金會

德摩根是前拉斐爾派中少見的女性畫家，夫婿威廉·德摩根（William de Morgan）則是19世紀英國美術工藝運動中的重要人物，兩人在生活和藝術上相互扶持，除了一同潛心研究人類心靈的運作，最後將研究撰文出版外，亦透過對女性選舉權、監獄改革、宗教自由、反戰等議題的實際支持，為自己的理念發聲，為富於社會理想的藝術家夫婦。

〈花神芙蘿拉〉為德摩根盛年時所作，畫中的黃色與紅色調均為她經常使用的色彩，花神的姿態則帶有波蒂切利〈春〉中花神的影子。這張畫顯現出她作品的一個特徵，即在生與死、靈魂的超越與轉變、救贖等貫串其畫作的主題中，女性形象經常是一種樂觀積極的象徵，身為花之女神的芙蘿拉，象徵的正是春天的來臨。

儘管受前拉斐爾派影響甚深，德摩根畫作的另一特出之處，還在於她描繪的女性形象並不若男性前輩們畫中的那般纖細空靈，反而顯得結實健美。這張畫中模特兒是德摩根姊姊的女僕，她也多次出現在德摩根的其他畫作裡。

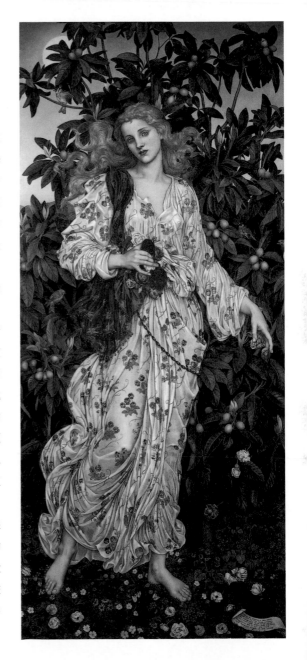

PLATE 60

高更（Paul Gauguin, 1848-1903）
靜物

———
1894-1897年
水彩畫
17×12cm

這件高更仿德拉克洛瓦所作的小幅水彩畫裡，圖中的瓶花很像一個正在融化中的蛋捲冰淇淋，水漾的霧氣滿溢畫面，高杯三角容器裡插著幾球花卉，有著極為豐富的色彩與層次感。或許畫小之故，畫家少了創作大畫時的壓力，使得畫面更為舒放；也沒有使用色線去勾出主題輪廓，的確很有幾分德拉克洛瓦用色時奔放的瀟灑。小圖的背景從上到下一氣呵成，沒有隔線，讓人看了有種淋漓盡致的暢快感覺。

高更與塞尚、梵谷為近代美術史上著名的後期印象派畫家。高更離開文明世界，去到大溪地島上創作藝術，具有獨特的美學觀，加上他繪畫題材與內容的與眾不同，以及他在島上狂野的愛情故事，更為這位美術史上的大畫家造成了殊異的藝術風格。

PLATE 61

慕夏（Alphonse Mucha, 1860-1939）

百合花（一套四幅之一）

1898年
彩色石版
100×41cm

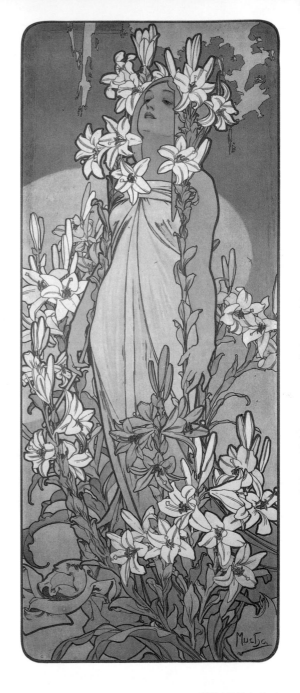

出生於捷克小鎮的慕夏，由於一張為巴黎名伶莎拉·伯恩哈特（Sarah Bernhardt）製作的劇作海報，而在三十五歲那年成為巴黎藝壇的新星，以廣羅繪畫、海報、廣告、插畫、壁畫、舞台佈景等領域的「慕夏風格」，造成一陣旋風。

「慕夏風格」正是後來被稱作「新藝術」（Art Nouveau）的風格，從慕夏的繪畫與設計中可知，這是一種具圖像裝飾性的風格，特徵是花草藤蔓等主題式樣與流線形的圓弧曲線，而由於其畫風優美、精緻且大方，在當時的建築和居家設計上也可感受到其影響。

慕夏擅畫女性，尤其擅長以花卉襯托女性的儀態萬千。這張〈百合花〉便是「花卉」系列的四幅畫之一，有別於玫瑰的雍容、鳶尾花的高貴和康乃馨的熱情，百合花在這裡以一襲白色長袍的少女姿態出現，其象徵純潔的含義不言而喻。

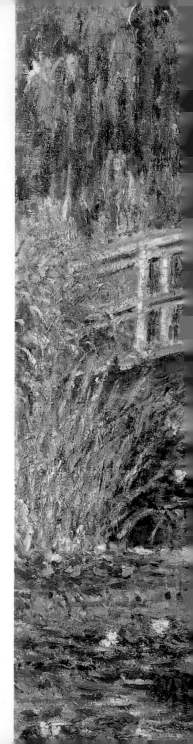

PLATE 62

莫内（Claude Monet, 1840-1926）
睡蓮池：綠之韻

1899年
油彩畫布
80×93.5cm
巴黎奧賽美術館

1899 年，莫内開始了一系列以日本橋為中心的睡蓮畫，他畫出了這座橋的晨昏變化、歲月推移：從百花齊放到只見荷葉、從滿眼翠綠到秋紅處處、從光豔多彩到幽黯寂寥、從橋池勾勒到形體混融，橋下蓮池千變萬化的四季表情，就這樣一幅幅出現在莫内筆下。

然而，它們不僅是水色氤氳的美景描繪，也代表著莫内毫不鬆懈的作畫實驗，這點從這一系列日本橋畫早期仍有清晰風景，到後來卻幾乎成了一團色彩交疊的演變，就可看出。愈到晚期，莫内畫布上的色彩變化就愈是令人咋舌地複雜，彷彿要將大自然中的所有色彩都收進畫中一樣，莫内身為印象派最激進的一刻，也許就體現在這些畫裡。

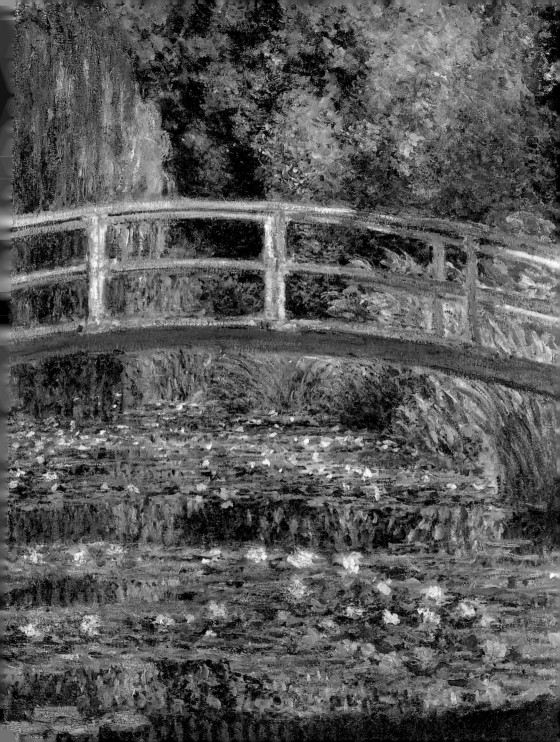

PLATE 63

威雅爾（Édouard Vuillard, 1868-1940）

特魯弗街畫室中的盆花　1900-01年　油彩畫布　48.5×62cm　愛丁堡蘇格蘭國立現代美術館

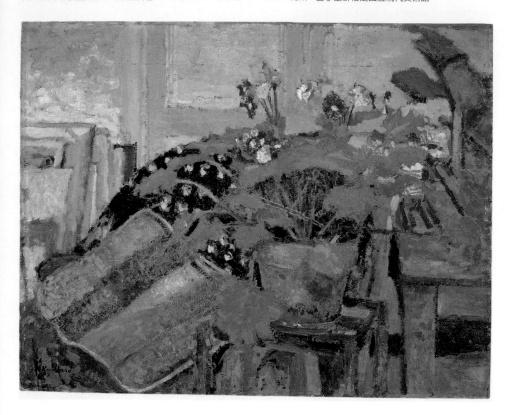

那比派（Les Nabis）主張藝術應「反映藝術家將自然綜合融入其個人美學比喻和象徵中」，而在表現上傾向於平塗與裝飾性風格。

威雅爾的繪畫正是此一風格的代表，在他最典型的那比派時期作品中，他非但不重視光影對比造成的深度，反而用一種簡略的筆法、大塊的平塗色彩，形成平面圖案性的趣味；有時更把壁紙圖案巨細靡遺地畫出來，人物彷彿因此融入了背景、甚至被淹沒了一般。

〈特魯弗畫室中的盆花〉也表現出了上述特點，在用簡化筆觸描繪的整幅畫面中，白點羅布的黑色椅面與其說襯托著花盆，不如說它像要搶鏡頭似地，從花盆的綠葉間透顯出來，使得花葉的形體顯得更為朦朧，那比派把傳統拋諸腦後的姿態，在此可見一斑。

PLATE 64

莫內（Claude Monet, 1840-1926）

睡蓮
———

1906年
油彩畫布
87.6×92.7cm
芝加哥藝術中心

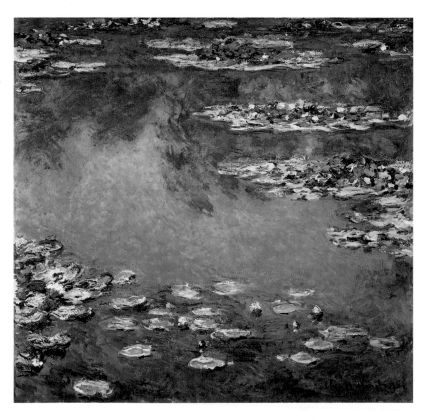

以 1872 年的〈日出印象〉成為印象派先聲的莫內，是印象派最多產也最努力不懈的畫家。單是「睡蓮」這個主題，他就畫了不下數百幅畫，其執著與認真可見一斑。莫內的睡蓮畫多作於晚年最後三十年間，此時他已是個成功畫家。他買下了吉維尼（Giverny）的宅邸和花園，在那裡精心設計了一座睡蓮池和小橋，隨著四季和天氣狀況的不同，畫下它們色彩和光線的微妙變化，如此從 1890 年代至過世前，持續不墜。

莫內的睡蓮畫小至數十公分、大至一公尺長，每幅的用色都紛雜而繁複，顯示莫內對外光的用心研究。在這張畫中，做為主題的湖劃分了湖面上和湖面下兩個世界，一邊是清晰物象、一邊是水中倒影，透過水面粼粼的折射與波動，形成靜謐中有變動的景象。

PLATE 65

克林姆（Gustave Klimt, 1862-1918）
有向日葵的農園

1905-06年
油彩畫布
110×110cm
維也納奧地利美術館

　　克林姆雖然以他為劇院製作的象徵性壁畫和具情色意味的女體畫聞名，但到了20世紀以後，也偶爾會把目光放在自然風景上，畫出一幅幅氣氛迥異於其人物畫的風景畫。這裡沒有熱鬧紛呈，只有杳無人煙；沒有金碧輝煌，只有樸素寂寥；沒有情感的驟起暴落，只有延伸的草木無情。那種典型克林姆的戲劇性元素，在此似乎都先被擱置一旁了。

　　的確，克林姆的風景畫和人物畫似乎是判然有別的兩個世界。而其中最顯眼的地方，正是人為與自然的區別。

　　相對於總是被放在人為背景中的人物，從〈向日葵的農園〉中，我們可看出克林姆對大自然的描繪其實也甚有心得，花團錦簇之中，各種花卉的色彩與姿態都照應得當，看似擁擠的畫面，透過疏落有致的構圖安排，非但未造成視覺上的壓力，反而構成了一股讓人想一探究竟的魅力。

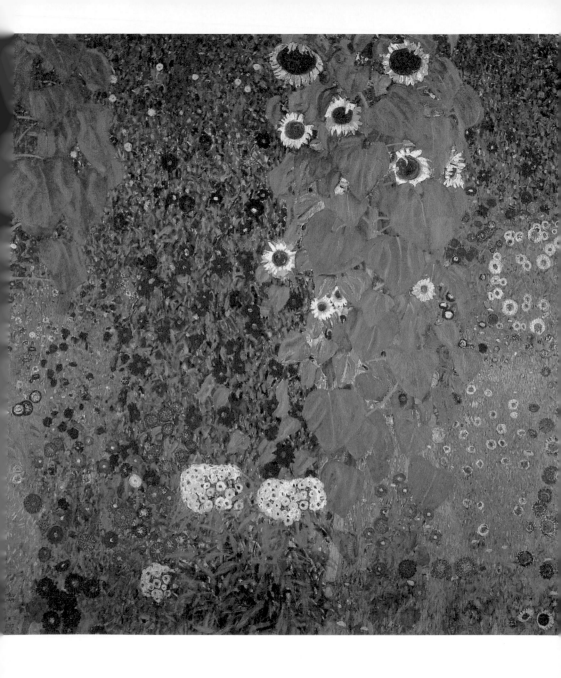

PLATE 66

克林姆 (Gustave Klimt, 1862-1918)
罌粟花田

1907年
油彩畫布
110×110cm

克林姆風景畫中經常可見的一個特點，是從畫面下或上方向另一方迤邐開來的草地或森林景象，〈有樺樹的農家房屋〉、〈櫸木林I〉和這幅〈罌粟花田〉都具有這樣的構圖，其中畫面絕大部分都被重複的林地或花草所佔據，地平線則被攔在遠遠的上端，區隔出為數不多的天空，後者又在林木的遮蔽下顯得更為殘缺不全。

這樣一種幾乎不留餘地的密實構圖，放在正方形的畫布上，給予人一種織品肌理的印象，而透過印象派式緊湊的點狀手法，這樣的肌理更彷彿會延伸到永恆一般。〈罌粟花田〉鋪天蓋地的點點花叢就將這點表露無遺；此外，細看之下，在黃紅藍紫白點各色鋪成的花氈中，左右兩棵梨子樹的形體也依稀可辨，為其看似一成不變的畫面帶來了有趣的變化。

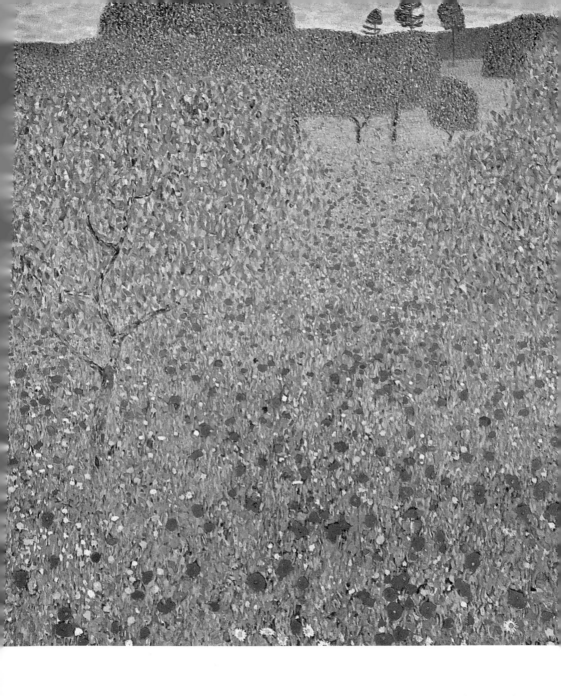

PLATE 67

蒙德利安

Piet Mondrian, 1872-1944

孤挺花

約1907年
水彩畫紙
46.5×33cm
紐約現代美術館

19與20世紀是人類歷史上物質與精神生活的轉捩點，工業革命於這段時期達到高潮，達爾文、佛洛伊德、愛因斯坦的理論徹底摧毀了十數世紀以來人們的世界觀，在世界大戰來臨前，整個世界似乎就一直處於劇烈變動中，秩序與破碎並存於時代的思維裡。在藝術上，從印象派、野獸派、立體派到超現實主義的交疊與轉變，從某方面來說便刻畫了這段歷程，而在蒙德利安那裡，這段歷程則反映為一種對抽象的關注。

蒙德利安出生於荷蘭，早年以描繪家鄉的風車、河流、樹木等的風景畫為主，帶有印象派與野獸派風格，至1911年以後，受到立體派的影響，風格丕變，風景在他筆下逐漸轉化為線條，角度由曲轉直，色彩也由繁入簡，而在1917年正式以「風格派」（De Stijl）做為其抽象概念的旗幟。在〈孤挺花〉一作中，藍色背景上畫有三朵紅色的孤挺花，花蕊的細膩描繪，顯示了這是蒙德利安仍未脫寫實傳統的一張早期作品。

PLATE 68

蒙德利安（Piet Mondrian, 1872-1944）
菊
—
1909年　水彩畫紙
72.5×38.5cm　荷蘭海牙市立美術館

蒙德利安喜歡畫花，但不是萬紫千紅的花叢或花束，而是單一支花，因為他認為，如此他才能夠更清楚地表達花的造形結構。在從阿姆斯特丹藝術學院畢業後的二十年間，他畫了不下百餘張孤挺花、百合、菊花、玫瑰等花卉畫，這些畫記錄了他從寫實傳統、印象派到象徵主義的演變，而在 1908 至 1909 年間的一系列菊花畫中，還可看出蒙德利安當時受通神論（theosophy）的影響。

通神論相信人能經由天啓、冥思和直覺等超越一般感知的體驗，達至表象背後的精神真實。在 1909 年加入荷蘭通神論者協會的蒙德利安，在這時期也希望透過繪畫找出花「隱藏在深處的美」。有學者相信，菊花對蒙德利安來說，正是一種道德力量的象徵。

PLATE 69

盧梭（Henri Rousseau, 1844-1910）
瓶花

1909年
油彩畫布
45.4×32.7cm
紐約奧布萊特－諾克斯藝廊

　　同樣是端正細膩的描繪，19 世紀法國畫家盧梭的花卉卻一點也不似植物圖鑑那樣一絲不苟，也沒有傳統花卉畫那般厚實隆重，反而像出自一個孩童之手，看似學畫一樣戰戰兢兢、仔仔細細，卻別有一番童稚趣味。

　　盧梭是自學出身的素人畫家，五十歲就早早從巴黎關稅處退休，好全心作畫。他相信自己具有天賦，儘管遭受揶揄也不放棄，而他那種打破學院藩籬的想像力，最後也的確為他在西方美術史上贏得了一席之地。

　　盧梭的畫有一種天真爛漫的氣質，有時神祕起來，更透顯夢一般的詩意。在〈瓶花〉裡，他細細描繪了白色與紅色茶花、三色菫和花瓶前的長春藤，筆觸嚴整卻不厚重，色彩親切卻不輕佻，顯現盧梭自成一派的自信。

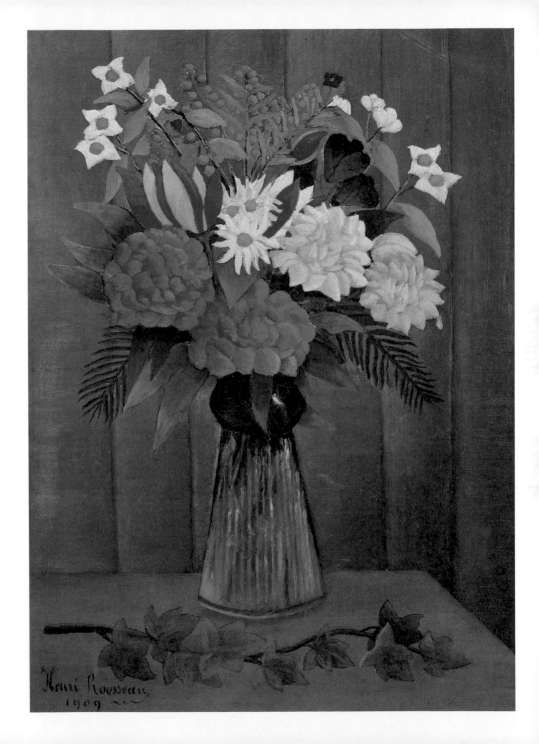

PLATE 70

盧梭（Henri Rousseau, 1844-1910）
熱帶風光：與猩猩搏鬥的印第安人

1910年
油彩畫布
113.6×162.5cm
美國維吉尼亞州瑞奇蒙美術館

　　盧梭的熱帶畫作是他最出名的畫，他的想像力在這裡獲得了充分的發揮。從畫面上來看，這些畫活靈活現地呈現了熱帶森林野性而動感的那一面，美國印第安人和猩猩在烈陽下搏鬥、猴子拿著橘色果實在枝頭間跳躍、老虎藏身成串香蕉下伺機而動、獅子和大象圍繞在裸女身旁，經過仔細描繪、五花八門的果樹、植物，密密環繞在他們身旁，圍成這些熱帶之夢的舞台。

　　讓人驚奇的是，這個熱鬧的熱帶萬花筒，卻沒有一幕是出自盧梭的親身經歷。雖然他曾吹噓說，這些動植物都是他在墨西哥從軍時親眼看見的，但事實是，盧梭一生從未踏出法國國土，這些令人眼花撩亂的動植物，全都是他從圖鑑、書籍、植物園和動物園裡看來，加上自己的想像拼合而成的。無怪乎，他畫中的叢林景觀無一具有威脅性，反而具有伊甸園一般的樂土氣氛，但這也正是盧梭叢林畫的魅力所在。

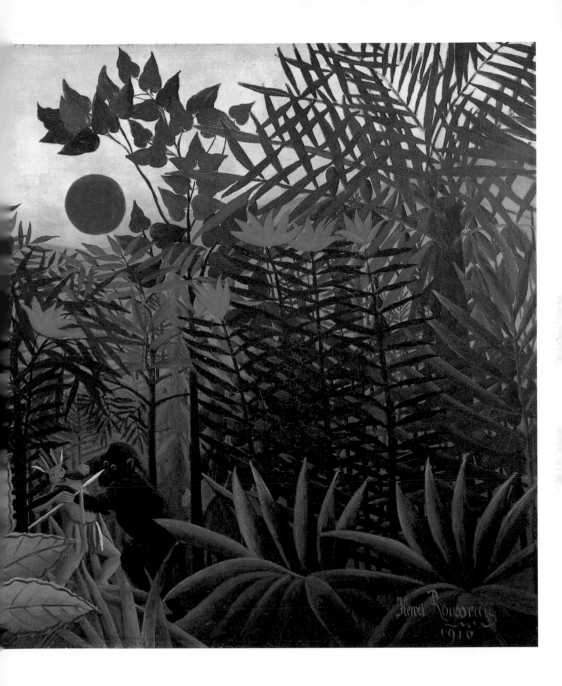

PLATE 71

魯東（Odilon Redon, 1840-1916）

瓶花　1908年　粉彩畫紙　50×64.5cm　天保山三得利美術館

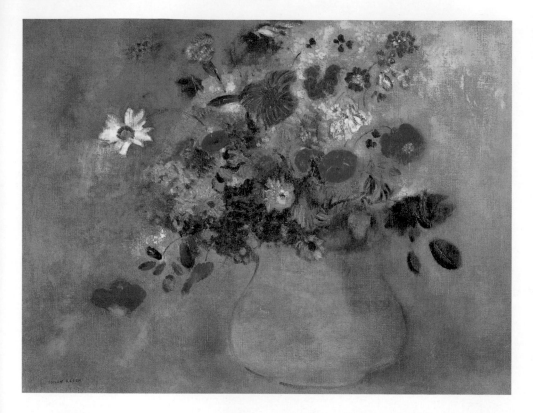

　　一隻漂浮空中的眼珠、露出邪惡笑容的獨眼巨人、滿頭針刺的仙人掌男、長了人臉的蜘蛛、拉繩敲鐘的骷髏頭面具……這些彷彿在戲劇或噩夢裡才會出現的奇怪物體，正是法國畫家魯東的典型主題。

　　他是這麼形容自己的畫的：「我的畫能予人啓發，且無法被定義。它們像音樂一般，將我們放在幽冥不定的領域裡。」他把這些探入心靈晦暗角落、瀰漫著怪誕想像的炭筆畫，稱為「黑色畫作」。

　　魯東的畫作早期以炭筆或石版印刷為主，至1890年代以後才開始把色彩一點一滴放入畫裡。於是，如果單由〈金盞花〉這幅畫來看，我們很難看出魯東對那些幽魅狂想的著迷。不過，它也顯現了魯東個性中較陽光而寫實的那一面。

PLATE 72

馬諦斯（Henri Matisse, 1869-1954）

紅色金魚

1912年　油彩畫布　140×98cm　俄羅斯普希金美術館

馬諦斯曾數次把自己畫室裡的魚缸入畫，有時把魚缸放在雕像、裸女或花瓶旁，有時放在窗邊向外俯瞰著巴黎街道，這幅〈紅色金魚〉則是魚缸的特寫畫，不僅畫出了張嘴的游魚，也畫出了折射的魚影，周圍則襯以熱帶植物、花卉和盆栽，構成一個色彩繽紛、構圖熱鬧的場景。

馬諦斯的畫作向來有清楚的輪廓、強烈的用色和粗獷的筆觸，這張也不例外；特別的是，不重光影效果的構圖，使得他的畫面往往產生一種圖案性的裝飾趣味。而這些也都是馬諦斯被歸結為野獸派（Fauvism）代表畫家的主要特徵。

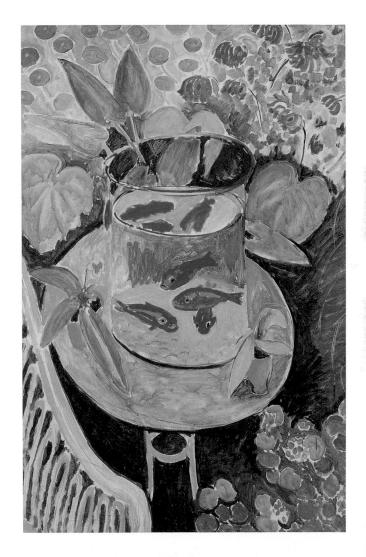

PLATE 73

威雅爾 (Édouard Vuillard, 1868-1940)
維科森花園的早晨

1923/1937
膠彩畫布
151.2×110.8cm
紐約大都會美術館

　　那比派在 1899 年因意見分歧而解散後，威雅爾彷彿也揮別了那十年間搖旗吶喊的血氣方剛，在繪畫上進入了內省自修的新階段。對如莫內、雷諾瓦等印象派畫家的研究成為他此後繪畫的一個重點。如〈維科森花園的早晨〉所示，處於 1920 年代的威雅爾在這裡一反時潮，轉而向數十年前印象派的外光表現致敬，形成了一幅陽光下眾花爭妍的印象派描繪。

　　這幅畫中的花園是威雅爾的友人、同時也是藝術經紀商海瑟夫婦所有，威雅爾和母親所租住的夏季別墅就在這附近。畫面右方的女性則是海瑟夫人。威雅爾和身為女裝裁縫的母親一生十分親近，他畫中如刺繡般精細的圖樣，以及為他獲得「親和主義」稱號的居家生活刻畫，都被認為和這有關。

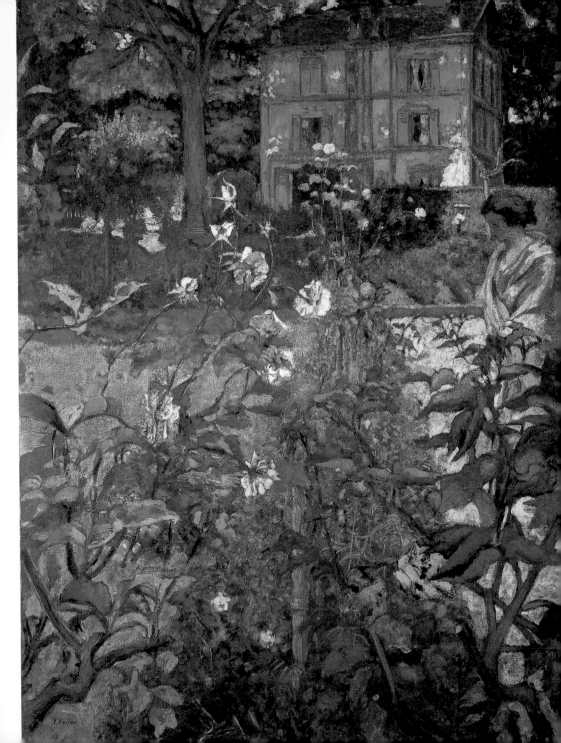

PLATE 74

克利（Paul Klee, 1879-1940）
漩渦之花

1926年
水彩、鋼筆、畫布
41.5×31cm
瑞士私人收藏

愈是深入 20 世紀，花卉畫的寫實傳統就愈是消失無蹤，至少對曾說「藝術不是去複製我們眼睛所見到的東西，而是去表現我們所見」的克利來說，那種外觀的忠實呈現就一點也不吸引人。

克利出生於瑞士伯恩附近的小鎮，相對孤絕的環境並未形成他藝術成長上的窒礙，反而是培育他自我風格的絕佳環境。克利的一生看似無太大起伏，在 1921 年赴包浩斯任教之前，作畫就是他每天生活最大的重心；但這並不代表克利的個性謹小慎微，也許初次見到他的畫

時還會這麼想──那些瑣碎的零件、纖弱的線條，似乎代表著一種個性上的平緩，但細究他的繪畫理論、拿來對照他的創作歷程以後，就會發現克利的反叛，就隱藏在他馬不停蹄的技法實驗中。

以〈漩渦之花〉為例，這幅畫的畫面上細線如麻，碰到花朵，則在周圍形成和花體內部連接的變化，一般認為這和他當時在包浩斯的編織工坊觀察所得有關。而這個技法，不過是克利一生中鑽研無數的一段插曲。

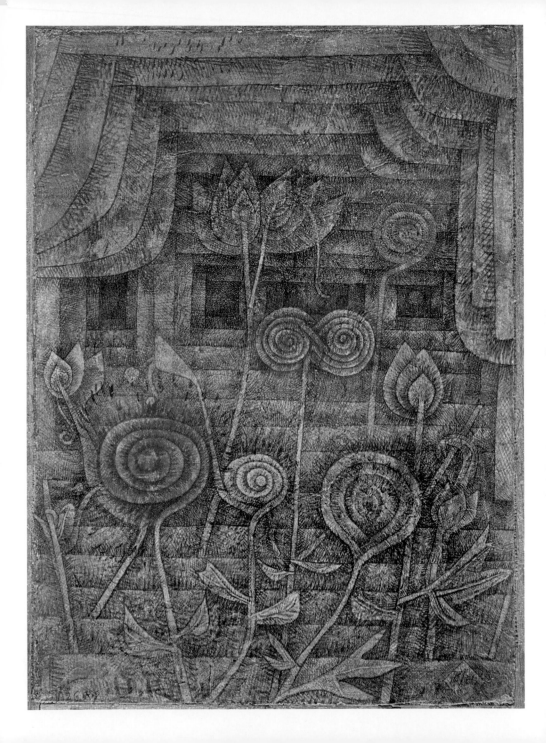

PLATE 75

和田英作 (1874-1959)
薔薇

———

1926年
油彩畫布
137.8×105.5cm
日本波拉美術館

　　和田英作出身於嚴格的學院教育，曾跟從數名西洋畫教師習畫，後來至德、法留學，1902年返國後成為東京美術學校的教授，極受學生愛戴，並於 1932 至 1935 年間擔任學校校長，期間也是日本各美術學會與美展的會員。1897年的〈渡口夕暮〉為其代表作品。他與台灣的前輩畫家也有師承淵源，台灣工藝之父顏水龍赴日留學時，便曾隨和田英作習畫。

　　儘管未公開的素描展現了較多實驗精神，大抵而言，和田英作的油畫呈現的是嚴謹的學院風格。以〈薔薇〉來說，從布景、構圖到色彩運用，都顯示在 1920 年代的日本，這類傳統的影響仍極為強勢。

PLATE 76

安井曾太郎
1888-1955

薔薇
———
年代未詳
油彩畫布
60.7×50cm
日本波拉美術館

安井曾太郎出生於商賈之家，少年時期也曾就讀商業學校，但後來棄商從畫，並遠渡歐洲留學，至一次大戰時才返國並發表作品，1930年的〈婦人像〉為其奠定聲名之作，與藤島武二、梅原龍三郎等人同為日本昭和時期的西洋畫代表畫家。1944年擔任東京美術學校教授期間，亦曾指導過廖德政等中國前輩畫家。

雖然和和田英作約屬於同一時期，但安井所畫的〈薔薇〉和前者相較之下，在手法上顯得較為自由，畫中的紅、黃、粉色薔薇在簡約的勾勒下，更顯得其色彩的鮮明有力。而安井富於個性與兼容西方與日本文化的畫作，也使他在日本畫壇上佔有一席之地。

PLATE 77

恩斯特
Max Ernst, 1891-1976

貝殼花

1926年
油彩畫布
129×129cm
巴黎龐畢度藝術中心

德國畫家恩斯特是達達運動與超現實主義的重要推手，這兩個辭彙也速寫了恩斯特非同尋常的作畫元素：人與動物的合體、抽象化或古怪風景、解剖學圖案、幻想生物與異世界、機械零件，是他光怪陸離的世界和象徵體系的一部分，也為他用來做為研發各種技法的試煉場地。

貝殼花是女性情慾的象徵。1927年，恩斯特與瑪莉－柏莎・奧蘭治（Marie-Berthe Aurenche）結婚。恩斯特的兒子吉米・恩斯特（Jimmy Ernst）多年後回憶説，有回他到巴黎探望父親時，恩斯特曾把一幅當時還是女友的奧朗治的裸體畫，拿給年僅十歲的他看，兒子斥責了他，隔天恩斯特就把裸體塗掉，改用一朵貝殼花替代。和〈吻〉等此時期所繪的許多張畫一樣，論者認為這時期恩斯特具情慾意味的畫，可能都奧蘭治有關。

PLATE 78

歐姬芙
Georgia O' Keeffe, 1887-1986

紅色美人蕉
———————

1927年
油彩畫布
91.8×76.5cm
美國德州卡德美術館

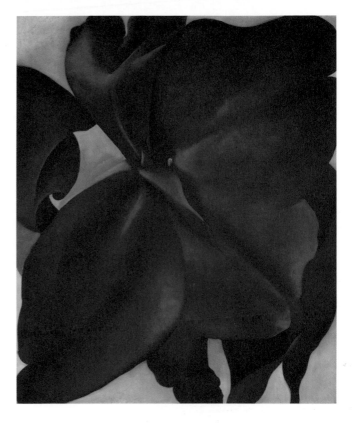

說歐姬芙是20世紀最著名的花卉畫家，一點也不為過。但她不是畫出花叢或花束簇擁之美的那種傳統畫家；正好相反，她最常做的是貼近花的內部，用一種近似攝影師的鑽研眼光，細微勾勒花核最深處的色彩漸層變化。於是，她的畫面往往為巨大的花心所佔滿，使人不得不正視以往未曾觀察的花朵內在，且儘管是寫實手法的描繪，在無限放大後，所有的景象都變得抽象起來。

〈紅色美人蕉〉是歐姬芙既寫實又抽象的描繪例子之一。紅豔豔的花朵內部經過局部放大後，在漸層的細緻呈現下顯得特別誘人。

雖然如〈黑色鳶尾花 III〉等畫作經常被認為是女性性器官的描繪，但歐姬芙從不這麼以為：「我不過是照自己所看到的景象畫下來，呈現花對我的意義，當我把它放大畫出來後，卻讓他們吃驚不已，我希望他們能用多點兒耐心來看我所看到的花。」她獨立於時潮與評論的堅持，也使她被視為早期美國女性主義代表藝術家之一。

PLATE 79

夏卡爾（Marc Chagall, 1887-1985）
丁香花中的情侶

1930年
油彩畫布
51×35cm
紐約私人藏

　　夏卡爾對家鄉俄羅斯的思念和對妻子蓓拉的感情，是談到他的作品時最常被提起的兩點。他的鄉愁，使得家鄉的驢子、牛隻、山羊，農舍的意象，貫串了他所有時期的畫；他與蓓拉的感情，則讓他一生中畫下無數幅以洋溢著幸福的戀人為主題的畫。

　　夏卡爾與蓓拉相識於1910年，那一年夏卡爾正要前往巴黎開拓他的藝術視野，在學習有成，以〈詩人，或三點半〉、〈屋頂上的小提琴手〉等畫作嶄露頭角後，他於1914年返鄉，

並於隔年與蓓拉成婚，同時畫下〈生日〉做為兩人的結婚紀念，畫中他送花給蓓拉後，飄浮在空中給妻子一吻的景象，今日已成為最出名的夏卡爾圖像。

　　〈丁香花中的情侶〉一作是在與蓓拉婚後十五年所繪，畫中那種幸福滿溢的氣氛，透過畫中兩人躺臥的紅白丁香花絲毫不減地呈現了出來。花瓶後的橋下月影，則為畫面增添了夢幻氣氛。

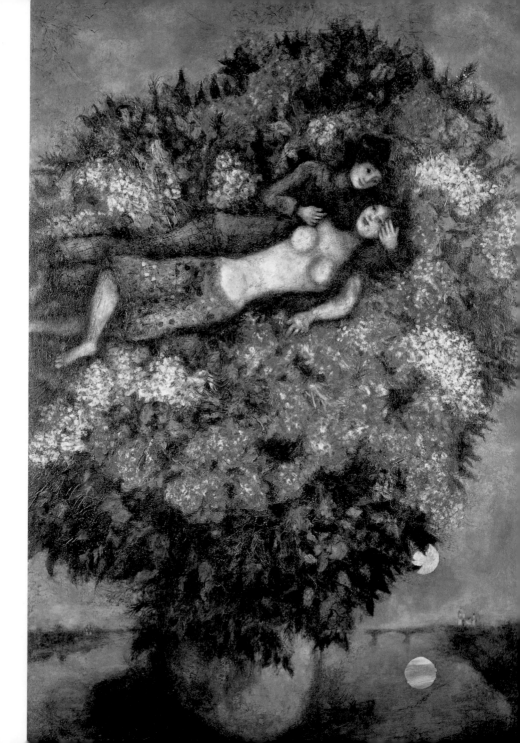

PLATE 80

里維拉（Diego Rivera, 1886-1957）
花節

1931年
油彩畫布
199×162cm
紐約現代美術館

里維拉是墨西哥近代最著名、也最具影響力的畫家之一，不僅曾為墨西哥政府機關與學校製作壁畫，也應邀至美國底特律、紐約、北京等地繪製壁畫，一生總計有高達一百三十幅大型壁畫作品，為 1930 年代壁畫文藝復興運動的重要推手。

里維拉是一名共產黨員，身處於兩次大戰期間的動盪時代，早期比較是以政治人物的身分活躍於國內。1921 年他自歐洲習畫返國當時，墨西哥的文化尋根運動正如火如荼地進行，而

由於規模龐大、展示地點公開，壁畫便成了有志之士傳達文化與政治理念的最佳途徑，里維拉便是在這樣的氛圍下，由工會聯盟主席踏入壁畫的文化建設工程。

儘管 1931 那年，里維拉正為美國加州與墨西哥總統府的壁畫委託奔忙，但餘暇時仍會以油彩作畫，〈花節〉便是其中之一，畫中描繪的是聖塔安妮塔（Santa Anita）當地花節的情景，這幅畫也曾在同年里維拉於紐約現代美術館的個展中展出。

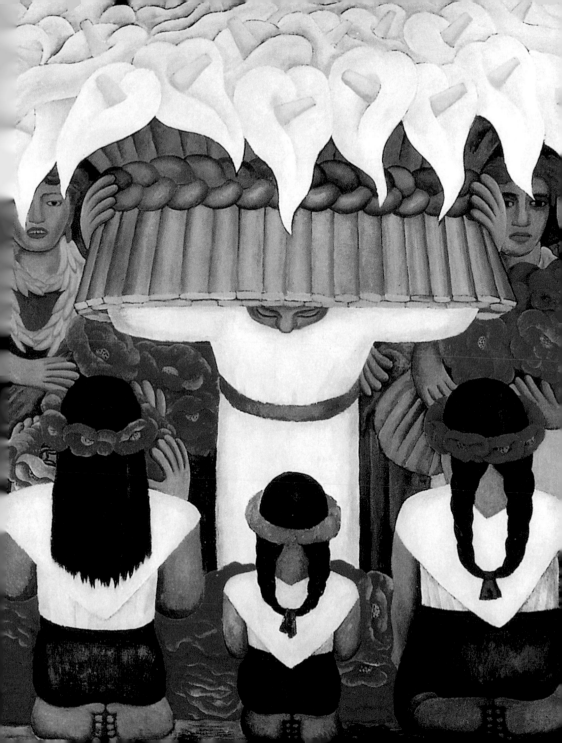

PLATE 81

歐姬芙
Georgia O' Keeffe, 1887-1986

曼陀羅
———

1932年
油彩畫布
121.9×101.6cm
歐姬芙美術館

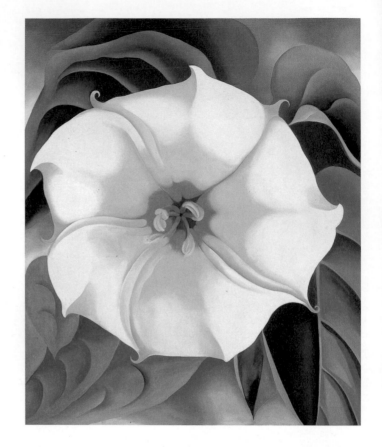

　　歐姬芙是西方美術史上少數獲得認可的女性藝術家，也是在歐洲潮流主導下少數能發揮國際影響力的美國藝術家之一。她並不像許多藝術家那樣，過世後才獲得認可，而是在而立之年就舉行了第一次個展，1920 年代中期就成為名滿全國的藝術家。

　　1917 年，她在後來成為其夫婿的艾弗烈・施蒂格利茨（Alfred Stieglitz）所經營的 291 畫廊舉行第一次水彩畫個展。施蒂格利茨同時也是現代攝影藝術的先驅之一。在他和他的攝影圈友人的影響下，歐姬芙開始將目光探入物體內部；1920 年代，花卉、獸骨、貝殼等自然物體局部放大的大型油畫，開始一幅幅出現在歐姬芙的筆下，她也開始被視為一位重要的當代畫家。

　　〈曼陀羅〉為歐姬芙盛年時期的代表作之一，畫中清楚的花型、花蕊和花瓣線條與色彩，給予了人一種觀察花卉之美的近代視角。

PLATE 82

諾爾德（Emil Nolde, 1867-1956）

花與雲影　1933年　油彩畫布　73×88cm　漢諾威史布連蓋美術館

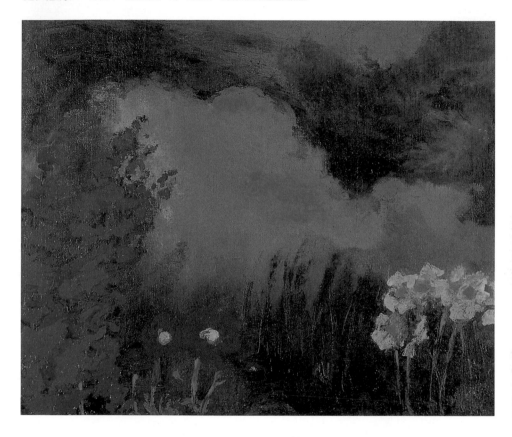

略筆揮就的藍、紅與黃色的花豎立於前景，後方漸漸融入霧黃色的雲影中，形成了一幅彷彿在飛沙走石下的花與雲的景象。德國畫家諾爾德的自然描繪在西方的風景畫傳統中顯得非常不同：豐富的明暗對比、風景的層層鋪陳、光影的視覺效果，在這裡都不再比藝術家的思緒與感情來得重要。

諾爾德曾為德國「橋」派（Die Brücke）成員，橋派強調以感情為重的畫面表現，在〈花與雲影〉中表現得十分明顯。

〈花與雲影〉為諾爾德的油彩代表作，其強烈的用色為諾爾德的典型手法，風起雲湧的景象也是他經常使用的題材，這些畫鮮明指出了他性格中狂放而孤寂的一面。

PLATE 83

夏卡爾
Marc Chagall, 1887-1985

花束
———

1937年
油彩畫布
99×71cm
紐約沙奇藝術公司

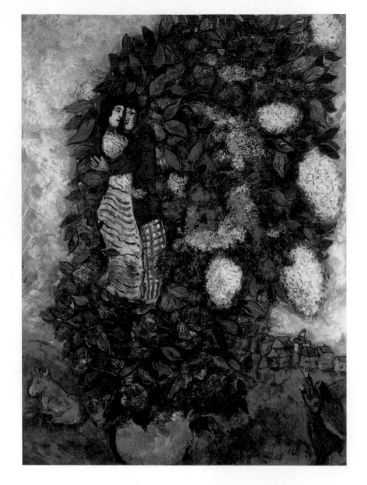

　　花束和戀人總是同時出現在夏卡爾的畫裡，有時花束懸浮在戀人身旁，有時包圍著他們，有時則被他們捧在手裡，皆代表著戀人的心情。

　　〈花束〉的戀人被密密包圍在綠葉與黃、紅、白三色聚集而成的巨大花束中，右下角和〈結婚〉一作一樣，也畫有一個天使，左下角則有隻藍色的牛。和許多夏卡爾畫中的人一樣，這張畫中的戀人也飄飄然地懸浮在空中，彷彿在夢裡一般。夏卡爾認為愛就是藝術和人生的開端，他以繽紛而和暖的色彩說明這一點，同時以花束的團團包圍，解釋愛的保護性力量。

PLATE 84

米羅（Joan Miró）
自畫像二號

1938年　油彩畫布　底特律藝術學院

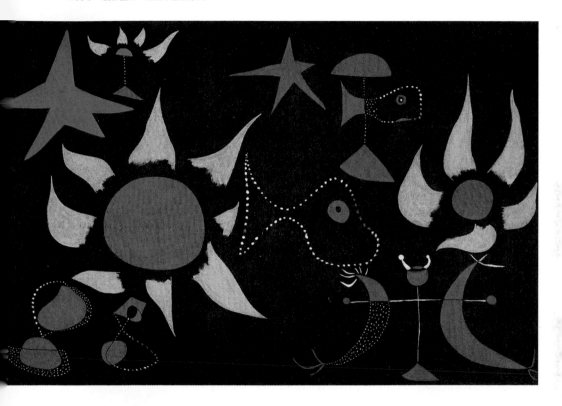

　　超現實主義畫家米羅是一位充滿夢幻、純真而幽默的畫家。在〈自畫像二號〉中，米羅把自己畫成一個長角的小人兒站在畫面右下方，左右手處則各畫了一彎新月，出現在畫面上的還有向日葵、魚、星星等，彷彿這是一場暗夜的夢遊。

　　超現實主義詩人艾呂雅（Paul Éluard）曾說：

「超現實主義畫家是詩人，他們始終另有所思。他們充滿活力，使視覺得到解放，使想像和自然得到統一，使一切可能性落實。只需閉上眼睛，就會看到奇蹟之門徐徐開啓。」米羅的自畫像，其實是把自己化為他心目中的夢幻之花──向日葵的一部分，又或者他是把自己和畫面上眼睛張得大大的魚，合而為一了。

PLATE 85

伍德（Grant Wood, 1891-1942）
栽培的花卉

1938年
彩色石版畫
18×25.5cm
達文波特美術館

　　20 世紀初期，隨著現代主義普同式的思維從歐洲傳來，美國本土則掀起了地域主義（Regionalism）、地方色彩（local color）等反思美國文化身分的藝術與文學潮流，試圖尋找美國民族的根源與價值，此藝術尋根之舉在經濟蕭條的 1930 年代達於鼎盛，成為維繫民心的文化基石。

　　藝術生涯與此氛圍重疊的伍德，亦以其描繪家鄉愛荷華的人物與生活著稱。在他的代表作〈美國哥德式〉中，他畫出一對愛荷華父女站在他們哥德式房屋前的景象，老先生的手裡拿著一支乾草叉，年紀也已不小的女兒身著當地婦女常穿的圍裙，侍立一旁，兩人都表情拘謹、不苟言笑，他們所透露的傳統生活價值與性別角色，又透過乾草叉的意象更為加強。

　　雖然這種對傳統的捍衛在〈栽培的花卉〉中並不如此強烈，但取擷日常的題材，仍給予了這張畫濃厚的地方生活色彩。

PLATE 86

克利 (Paul Klee, 1879-1940)
岩石上的花

1940年
油彩、蛋彩麻布
90×70cm
伯恩美術館

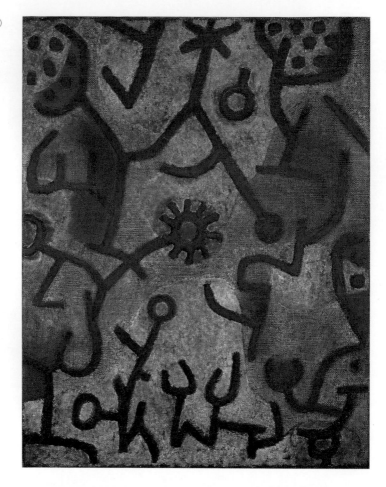

　　一般談到克利的繪畫時，總不忘提及文學和音樂對他的影響，這些影響貫串了他整個創作生涯。他年輕時的頭幾份工作之一，就是為伏爾泰的短篇小說《憨第德》製作插圖，這持續數年的工作對他當時的繪畫風格影響甚深。

　　克利出身於一個音樂家庭，父母親都是學音樂出身，他自己也是伯恩市立交響樂團的小提琴手，後來的妻子也是鋼琴家，音樂在他心目中的重要性可見一斑。他畫中那些線條的轉折、相接和對應，往往能讓人想起音符的躍動與韻律。〈岩石上的花〉便是一件音樂性濃厚的畫，畫中的花、樹和岩石，在簡化成如兒童畫的線條下，都彷彿在隨著音樂起舞。這也是克利過世前的數張畫之一。

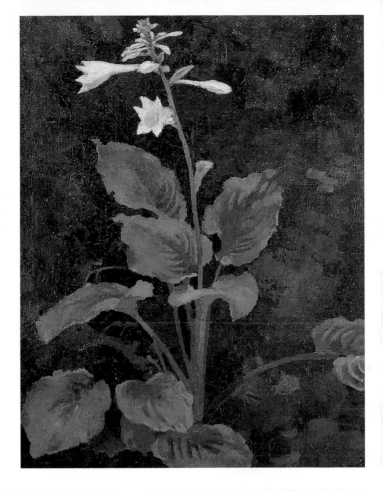

PLATE 87

徐悲鴻（1895-1953）
玉簪花

1943年
油彩畫布
66×48cm
北京徐悲鴻美術館

在畫風景與人物之外，徐悲鴻也畫花鳥與走獸，他畫的馬尤其有名，據說他用心研究馬的骨骼與肌肉構造之深，一生中畫過千張以上的馬匹素描。徐悲鴻的馬生氣勃勃、英姿煥發，看似線條簡單，卻能精要掌握馬的神態，筆勢狂放而能收斂，為今日收藏家眼中的珍寶。

徐悲鴻不僅能繪出駿馬的動態，也能繪出花卉的靜美。〈玉簪花〉就是他的花卉近觀之作。相對於馬匹馳騁的挺拔飛揚，這裡的玉簪花清雅嫻靜，筆法則穩重但不嚴肅，顯示徐悲鴻出入中西技巧的遊刃有餘。

PLATE 88

徐悲鴻 (1895-1953)
庭院

1942年
油彩畫布
64×78cm
北京徐悲鴻美術館

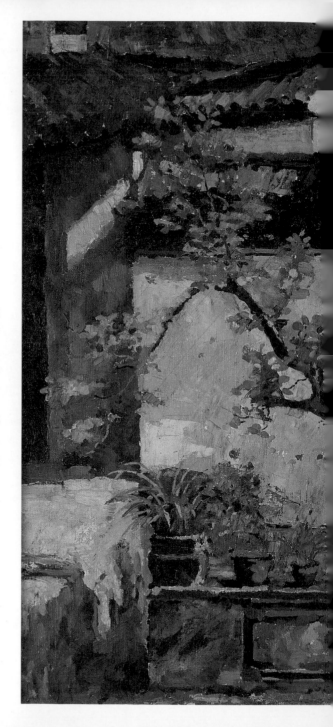

　　身為中國現代繪畫大師，徐悲鴻的油畫
經常能將寫實技巧和中國題材進行充分的
調和，使其油畫展現東西文化的完美平
衡。他原為習西畫出身，於 1917 年赴日留
學，再赴法、德研究，之後遊歷比利時、
瑞士、義大利等國；返國後，他先後任職
於中央大學藝術系、上海南國藝術學院美
術系與北平大學藝術學院等，兼畫家與教
育家於一身。

　　徐悲鴻擅畫人物與風景，〈庭院〉所描
繪的便是家中的庭院一景，其手法寫實，
在花樹之外，每一盆栽、牆面、磚瓦的細
節與光影變化，皆有精細呈現；而在寫實
之中，徐悲鴻的用色婉麗、表現樸實，顯
現其中也蘊含了中國畫的色彩與筆觸特徵
，中國庭院的典雅之美，就在這樣融匯中
西的平衡中表現了出來。

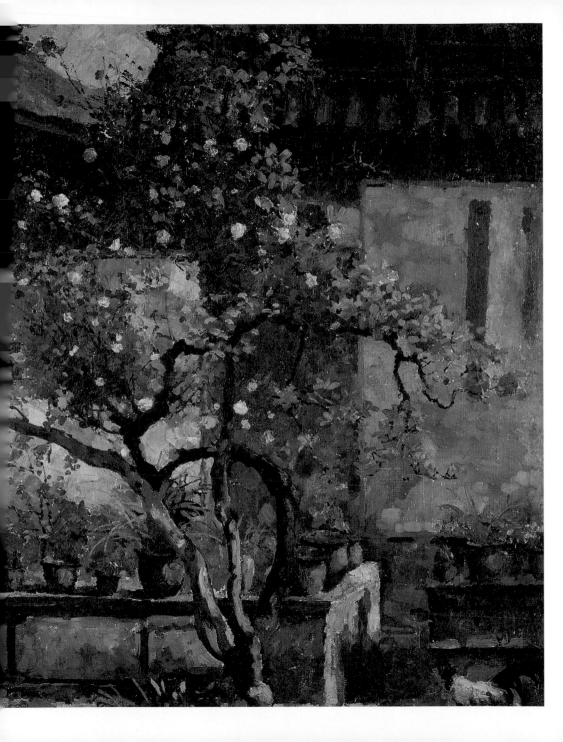

PLATE 89

里維拉
Diego Rivera, 1886-1957

水芋百合小販

1943年
油彩畫布
150×119cm
墨西哥私人收藏

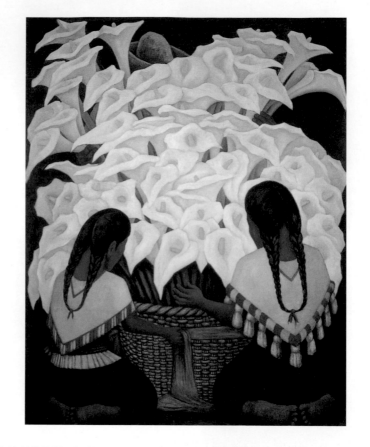

　　如果說里維拉的大型壁畫呈現的是墨西哥的歷史與文化長河的巨觀，那麼他的油畫所呈現的就是常民生活的細微片段。他曾這麼形容墨西哥傳統給予他的靈感：「返鄉在我心裡喚起了一種言語難以形容的美感喜悅……無論是群眾、市場、節慶、軍人隊伍、工坊裡的工人，還是田野——在每張發光的臉龐、每個耀眼的孩童身上，我都看見了潛在的傑作。」於是奔忙於街頭巷尾的小販、工人和農人，便成了他畫中最常出現的主角。

　　花型鮮明的水芋，是里維拉最愛畫的主題之一，他曾幾次把水芋放入肖像畫，或使它成為裸女的伴景，但更常做的，是畫採收花、販花的景象，〈水芋百合小販〉便是其中之一。據說單是紮著辮子的印第安女孩捧著水芋的畫，里維拉就繪了十幅以上，由此可見他對此題材十分熱衷。

PLATE　90

馬諦斯（Henri Matisse, 1869-1954）
黑色背景中的鬱金香與牡蠣　1943　油彩畫布　61×73cm　巴黎畢卡索美術館

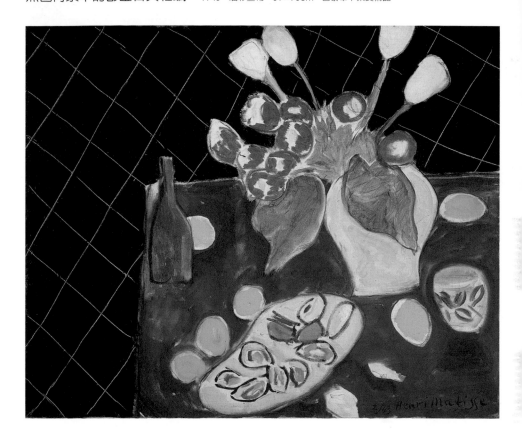

　　馬諦斯曾說：「畫是一種精練細膩，畫是一種微妙的調子變化，畫是一種沒有能量的組合，這時候的畫就強烈地需要這些美麗的藍、美麗的紅、美麗的黃和材質，來激發人類深處的情感。」

　　〈黑色背景中的鬱金香與牡蠣〉可說正是這段話的印證。畫中盛開於白色瓶中的鬱金香，

以交織著白格線的黑色背景襯托出來，旁邊佐以幾顆黃檸檬和一盤牡蠣。紅、藍、黃色在此各據一方、相互制衡與凸顯，畫面左方則以黑色背景將畫面平衡過來，再以白色格紋為黑色背景提供視覺變化。這張畫以精練的筆法和微妙的平衡構圖，顯現馬諦斯經過大半輩子磨練的大師級自信。

PLATE 91

潘玉良（1895-1977）
盆花
———

1944年
油畫
65×54cm

潘玉良之所為近代中國最著名的女畫家，不僅是因為出身青樓，更因為身世也難以掩蓋的才情。她在國內跟從數位名師習畫之後，赴法國、義大利留學，與徐悲鴻是同窗，1928年返國後，先後任教於上海美專、上海新華藝專、中央大學藝術系，最後於1937年再度赴法，客居異鄉直至1977年過世。

潘玉良的畫色彩飽滿、構圖大膽、筆觸沉穩而充滿自信，既有野獸派的恣意奔放，也蘊含中國水墨畫的靈秀婉約，為民初畫家中能將西方油畫技法與中國美學元素熔於一爐的另一例子。

由於媒材與手法的不同，潘玉良的花卉畫時而腴麗，時而娟秀，展現不同韻致。在〈盆花〉中，紫白相間的花朵、花盆圖案、桌面紋樣和糖果相映成趣，畫面豐富而不擁擠，也為潘玉良花卉油畫中表現較為柔和的例子。

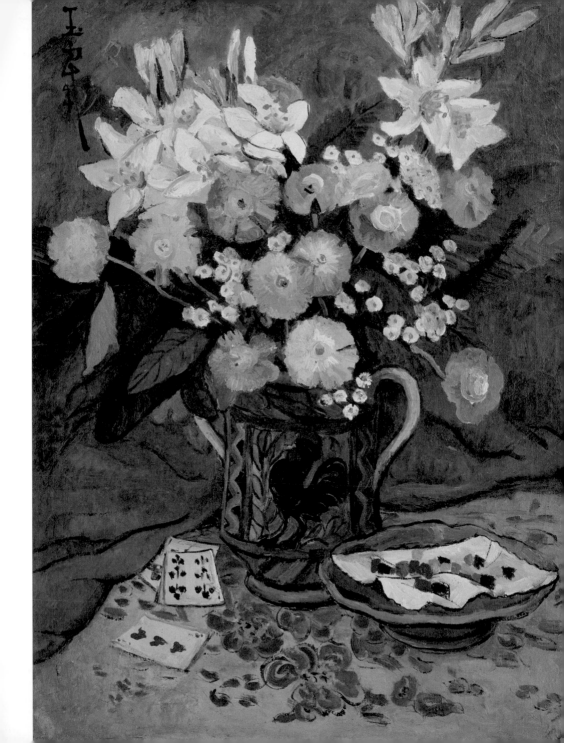

PLATE 92

魯奧（Georges Rouault, 1871-1958）
裝飾的花

1953年
油彩畫布
94.5×64.5cm
清春白樺美術館

少年時曾擔任玻璃畫家學徒的法國野獸派畫家魯奧，畫作的最大特徵之一，就是像玻璃畫那種黑色框條和鮮明色彩的對比。相對於馬諦斯的嚴整，魯奧的筆觸又顯得更為粗獷，因而他的畫在野獸派中又屬感情特別狂放不羈者。黑色線框賦予其畫面的情感力道，使他有時也被歸類為表現主義畫家。

在〈裝飾的花〉中，不僅花朵的四周都圍以不平整的黑色線框，整個花瓶也被放在如畫框的飾邊中，遠遠看去，就像一張教堂玻璃畫般。魯奧是虔誠的基督徒，基督的頭像與釘於十字架上的景象，是他生涯中一再描繪、也最為人熟知的主題，當他以基督頭像為主題時，也經常把它放在如這張畫裡的飾邊或柱子間。玻璃畫、教堂與基督──這些都為他類似的畫作覆染了一層宗教含意。

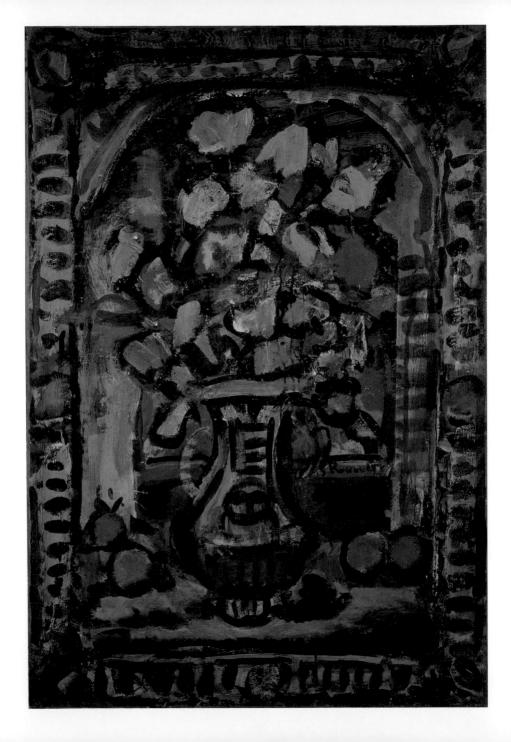

PLATE 93

莫朗迪（Giorgio Morandi, 1890-1964）
天竺葵中的白玫瑰

1957年
油彩畫布
28×28cm
馬涅里‧洛卡基金會

　　瓶瓶罐罐的平凡物品中，也能反射出藝術的光輝——莫朗迪的作品就是這種平凡是美的明證，他的繪畫主題鮮少是人，最常出現在他的畫中的反而是排排站的酒瓶、牛奶瓶、水罐、調味罐或花瓶，它們的造型五花八門，擺設經常變換，在莫朗迪眼裡，這些瓶瓶罐罐就是他的最佳模特兒。

　　莫朗迪代表著一種默默鑽研、不願外界打擾的藝術家形象。他一生未婚，很少踏出家鄉義大利波隆那，數十年來以教書為業，生活規律

而穩定，即使成名之後也很少曝光，為的就是維護能讓他專心作畫的「小小的安靜」。然而，也許是拜這樣的生活所賜，他看似無奇的畫，若擺放在一起，便顯現出莫朗迪對造形、光影與色彩的精到掌握。

　　花卉是莫朗迪僅次於瓶子以外最常畫的靜物主題，如〈天竺葵中的白玫瑰〉所示，莫朗迪筆下的花經常團簇在一起，讓人聯想到他拘謹的形象，花卉的色彩含蓄而溫和，呈現莫朗迪畫作典型的靜謐之美。

PLATE 94

馬格利特 (René Magritte, 1898-1967)

摔角手之墓　1960　油彩畫布　89×116cm　紐約私人收藏

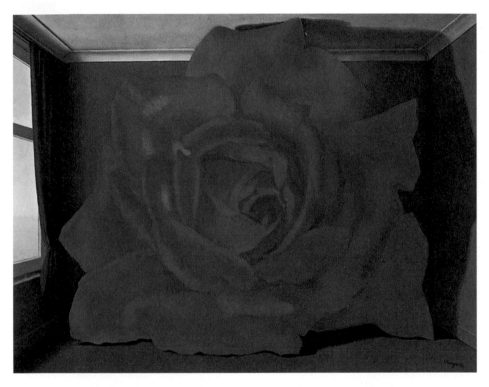

　　西洋美術史上會把花無限放大的不只歐姬芙一人，比利時畫家馬格利特在〈摔角手之墓〉中也讓一朵玫瑰佔滿整張畫面；不僅如此，他還將玫瑰放在一個有窗的房間裡，上抵天花板，下接地面，左右各靠著窗戶和牆壁，花朵的龐大陰影則從地面連接到天花板。在這樣的背景中，花似乎不只是因為距離拉近而變大，而是整個地放大了，像個房間一樣巨大。花朵做為一種物體的量感，在這裡被凸顯得格外不可逼視。

　　早在 1952 年，馬格利特就曾把一只青蘋果以同樣的手法放在一個同樣逼仄的房間裡，名之為〈聆聽的房間〉。而無論是蘋果也好、玫瑰也好，在馬格利特眼中，物體都應該被另眼看待：玫瑰本是愛情的象徵，但在這裡我們卻找不到這樣的傳統寓意。也許藉由逼近眼前的巨型花朵，馬格利特是要對諸般揣測予以取笑：還看不出來嗎？這不就是朵玫瑰嘛。

PLATE 95

常玉（1900-1966）
花
—

約1960年
油彩木板
123×139cm

旅法畫家常玉為中國前輩畫家中最不拘傳統的異數之一，幼時習書法，及長先後至日、法留學，從中國出身到長居巴黎的經歷，以及20歲初抵巴黎時，野獸派、立體派、達達運動、超現實主義等潮流輪番而起的洗禮，給予了他吸納東西文化的機緣。

常玉並不像同時期的許多留學海外的中國畫家那樣，兢兢業業把西方技法帶進中國題材的志業放在心上；母寧說，中西文化的互濡，是

以一種較自然的方式呈現在他的畫裡，其中還摻雜了常玉灑脫不羈的個性，有時更洋溢著風趣。

〈花〉中想爬上桌的小貓就顯露了常玉童心的那一面；不過，此時的常玉生活困頓，也有人認為他後期作品中的小動物常帶有一種自嘲渺小之意。此外，畫中的筆觸有野獸派的味道，纖長的葉片則有水墨畫的意蘊，顯示兩者在常玉創作裡齊平的分量。

PLATE 95

常玉

荷花　約1960年　油彩木板　123×191cm

　　荷花濯清漣而不妖的形象，使其成為中國詩文和水墨畫的恆久主題。而在常玉那裡，此中國題材經由西畫技巧的雕琢，則呈現了有別於傳統的意趣。

　　在〈荷花〉中，常玉採取了一種較近似水墨畫的構圖安排，微風輕拂下，以黑框勾勒的數朵荷花突出於鉻黃色的荷葉之上，細長的葉柄中間，則是一片白黃相間的素雅背景，底下還繪有幾條小魚。整幅畫既有油畫的鮮明色彩與強烈手法，也有水墨畫的恬靜氣氛與冥思意境，一強一弱，構成了這幅畫的獨特韻致。

PLATE 97-1

安迪・沃荷（Andy Warhol, 1928-1987）
花
—

1964年
凸版、石版印刷
58.4×58.4cm
義大利私人收藏

97-2

絹印、紙板
每件91.4×9.1.4cm
聖馬力諾私人收藏
（右頁圖）

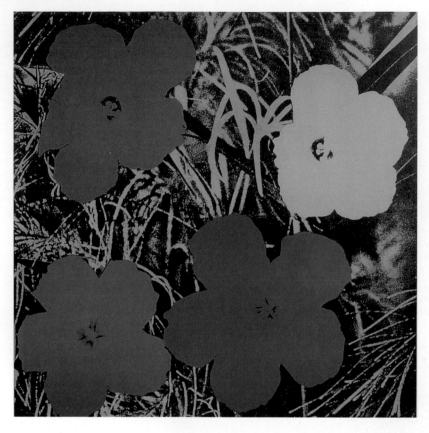

　　安迪・沃荷是今日全世界身價最高的藝術家之一，幾乎每隔數個月就會有破紀錄的作品拍賣消息傳出，可見其普普藝術魅力之驚人。沃荷的聲名奠定於60年代初期，康寶罐頭、一元紙鈔、可口可樂等圖像，以及他為瑪麗蓮・夢露、貓王、伊麗莎白・泰勒等明星製作的一系列絹印版畫，全是在這時期完成，其取擷日常素材、貼合媒體與名人文化，而又能以色彩巧妙轉化主題氛圍的方式，使得商業與藝術之間的界線，從此變得難分難解。

　　「花」是沃荷成名後，為首次赴巴黎舉行個展所製作的一系列的花卉版畫，這批從10公分到3公尺長不等、共計數十張的版畫旋即造成轟動，後來沃荷又試著在展場先布置花壁紙，再掛上花卉畫，使得背景與作品彼此不分，刷新了現代布展觀念。

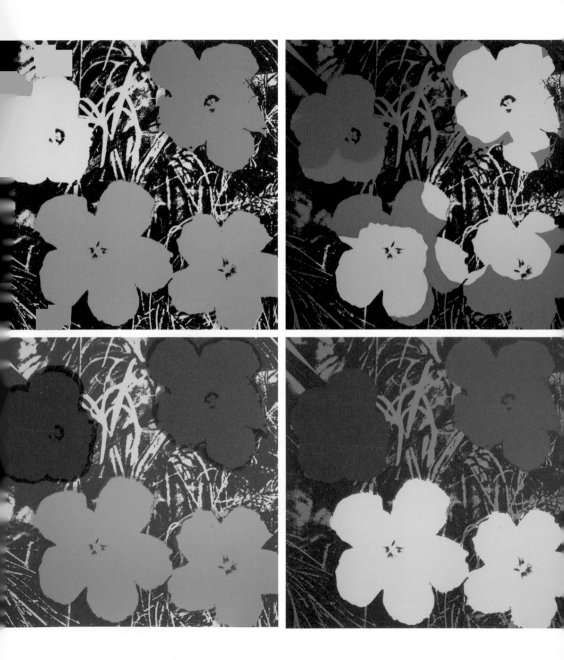

PLATE 98

安迪・沃荷
Andy Warhol, 1928-1987

花
—

1974年
石墨、苯胺染料
102.9×69.2cm
安迪・沃荷視覺藝術基金會

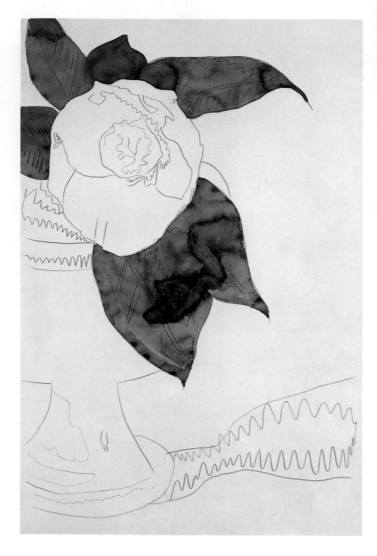

　　安迪・沃荷以廣告畫和插畫起家，並在 50 年代初開始舉行個展，許多後來成為其標幟的特徵從這個時期就已露端倪，比如請助手。在紐約首次舉行個展後，沃荷就雇用了生平第一個助手幫他描線，後來 1957 年他成立了「安迪・沃荷企業公司」，1962 年再成立名噪一時的「工廠」，集名人、藝術、時尚與藥物於一堂的沃荷王國於是揭幕。

　　儘管 60 年代的沃荷以絹印版畫為其主要創作方式，並周旋於拍電影、組樂團、發行雜誌和他的種種生意間，但他並未完全放棄手繪。

這幅 1974 年的〈花〉就為沃荷的手繪作品，花是沃荷從生涯一開始就經常描繪的對象，而〈花〉中部分上色的方式，則讓人想起了沃荷插畫時代樸素細膩的風格。

PLATE 99

草間彌生（1929-）

花　1985年　壓克力、畫紙　45.5×53cm

自稱為精神病藝術家（obsessive artist）、前衛女王的草間彌生，為日本最著名的當代藝術家之一。

草間彌生的藝術觸角多元，涵蓋繪畫、雕塑、裝置、表演，也曾出版多本小說，並與時尚產業合作，她承襲了60年代自由開放的時代風潮，也極早就發展出了自己的獨特風格，為幻覺而苦

的她曾言，若非藝術，她可能早已不在人世。

草間彌生的小圓點帶有一種無邊無際的特性，無論是繪畫還是雕塑，總是爬滿了密密麻麻、彷彿要滿溢出來的小圓點，這樣的「無限之網」在鮮豔的色彩下往往能發揮一種令人驚異的視覺效果。〈花〉中白底紅點的花卉就具有這種怪誕但吸引人的魔力。

PLATE 100

波特羅

Fernando Botero, 1932-

花
—

2000
油彩畫布
259×195cm

　　在哥倫比亞畫家波特羅的筆下，沒有什麼不是圓胖豐腴的，就連花瓶和插在裡面的花也不例外。他曾這麼解釋他對圓胖造型的愛好道：「一個藝術家受某些造型的吸引是沒有理由的，你直覺地選定了一個位置，找出原因或試著把它合理化，都是後來的事。」這番話聽來不像解釋，卻註解了他以直覺為主的作畫方式。

　　波特羅為鋒芒早露的藝術家，16歲就為《哥倫比亞人》日報的週日增刊畫插畫，並於同年參加聯展，18歲就有了第一次的正式個展，20多歲就遠渡巴黎與翡冷翠，近數十年來則多半居住於巴黎。儘管每年他只返回家鄉麥德林市（Medellin）居住一個月，但波特羅仍認為自己是「最哥倫比亞的藝術家」。

　　〈花〉一作顯現了波特羅註冊商標式的圓胖造型，不僅花瓶如此，連瓶裡的各種花卉也像充過氣一般擠在一起，而也像他的其他畫作一樣，這張畫中的平塗色彩與鮮明輪廓，均被認為和拉丁美洲的民俗藝術傳統有關。

國家圖書館出版品預行編目資料

名畫饗宴100——藝術中的花卉
藝術家出版社／主編
王庭玫、謝汝萱／撰著.--初版.
-- 臺北市：藝術家，2010.11
144面；15.3×19.5公分.--

ISBN 978-986-282-003-2（平裝）

1.西洋畫　2.畫論

947.5　　　　　　　　99019951

名畫饗宴100 藝術中的花卉

藝術家出版社／主編
王庭玫、謝汝萱／撰著

發 行 人　何政廣
主　　編　王庭玫
編　　輯　謝汝萱
美　　編　張紓嘉
封面設計　曾小芬
出 版 者　藝術家出版社
　　　　　台北市金山南路二段165號6樓
　　　　　TEL：（02）2371-9692～3
　　　　　FAX：（02）2396-5707～8
郵政劃撥　50035145 藝術家出版社帳戶
總 經 銷　時報文化出版企業股份有限公司
　　　　　桃園市龜山區萬壽路二段351號
　　　　　TEL：（02）2306-6842
南區代理　台南市西門路一段223巷10弄26號
　　　　　TEL：（06）261-7268
　　　　　FAX：（06）263-7698

製版印刷　欣佑彩色製版印刷股份有限公司
初　　版　2010年 11月
再　　版　2018年 9月
定　　價　新台幣280元
I S B N　978-986-282-003-2